中國歷代經典碑帖

隸書系列

乙瑛碑

◎ 陳振濂　主編

中原出版傳媒集團
中原傳媒股份公司

河南美術出版社
·鄭州·

圖書在版編目（CIP）數據

乙瑛碑 / 陳振濂主編. — 鄭州：河南美術出版社, 2021.12
（中國歷代經典碑帖·隸書系列）
ISBN 978-7-5401-5688-6

Ⅰ．①乙… Ⅱ．①陳… Ⅲ．①隸書–碑帖–中國–東漢時代
Ⅳ．①J292.22

中國版本圖書館CIP數據核字（2021）第258353號

中國歷代經典碑帖·隸書系列

乙瑛碑

主編　陳振濂

出 版 人　李　勇
責任編輯　白立獻　梁德水
責任校對　譚玉先
裝幀設計　陳　寧
製　　作　張國友
出版發行　河南美術出版社
　　　　　地　　址　鄭州市鄭東新區祥盛街27號
　　　　　郵政編碼　450016
　　　　　電　　話　（0371）65788152
印　　刷　河南新華印刷集團有限公司
開　　本　787mm×1092mm　1/8
印　　張　6
字　　數　75千字
版　　次　2021年12月第1版
印　　次　2022年2月第1次印刷
書　　號　ISBN 978-7-5401-5688-6
定　　價　56.00圓

出版説明

爲了弘揚中國傳統文化，傳播書法藝術，普及書法美育，我們策劃編輯了這套《中國歷代經典碑帖系列》叢書。此套叢書是根據廣大書法愛好者的需求而編寫的，其特點有以下幾個方面：一是所選範本均是我國歷代傳承有緒的經典碑帖；二是碑帖涵蓋了篆書、隸書、楷書、行書、草書不同的書體，適合不同愛好的讀者群體之需；三是開本大，適合臨摹與學習，是理想的臨習範本；四是墨迹本均爲高清圖片，拓本精選初拓本或完整拓本，給讀者以較好的視覺感受和審美體驗。

本套圖書使用繁體字排版。由于時間不同，古今用字會有變化，故在碑帖釋文中，我們采取照録的方法釋讀文字，因此會出現繁體字、异體字以及碑别字等現象，望讀者明辨，謹作説明。

本册爲《中國歷代經典碑帖 隸書系列》中的《乙瑛碑》。《乙瑛碑》全稱《漢魯相乙瑛請置孔廟百石卒史碑》，又名《孔廟置守廟百石孔龢碑》，東漢永興元年（153）刻，無撰書人姓名，原石現存于山東曲阜孔廟。

《乙瑛碑》爲方首碑，無額，記録了魯相乙瑛上書請求爲孔廟設置百石卒史一人來執掌禮器廟祀之事的往返公牘，屬于紀事性的祠廟碑，與《禮器碑》《史晨碑》合稱孔廟三碑。

《乙瑛碑》，其書體方整，結構嚴謹，筆勢剛健，筆力雄勁。字取橫勢，粗細相間，起筆藏鋒，收筆回鋒，長筆畫呈彎弧狀，波尾大挑，折角圓和，波勢蘊柔，中斂旁肆，瀟灑飛逸，氣韵盎然，是漢隸中的逸品，字勢開展，古樸渾厚，俯仰有致，向背分明。特别是後半段，采取筆杆倒向左側的逆向行筆，使每一點畫入木三分，扣壓得很緊，尤爲高妙。《乙瑛碑》的結字看似規正，實則巧麗，字勢向左右拓展。其書風謹嚴樸素，是東漢時期成熟的隸書碑刻代表，是學習隸書的經典碑帖。

司徒臣雄、司空臣戒稽首言：魯前相瑛書言：詔書崇聖道，勉藝。孔子作春秋，制孝經，刪述五經，演易繫辭，經緯天地，幽讚神明，故特立廟，褒成侯四時來祠，事已即去。廟有禮器，無常人掌領。請置百石卒史一人，典主守廟。春秋饗禮，財出王家錢，給犬酒直。須報。謹問太常，祠曹掾馮牟、史郭玄，辭對：故事，辟雍禮未行，祠先聖師，侍祠者孔子子孫大宰、大祝令各一人，皆備爵。大常丞監祠，河南尹給牛羊豕雞□□各一。大司農給米祠。臣愚以為，如瑛言，孔子大聖，則象乾坤，為漢制作，先世所尊。祠用眾牲，長吏備爵。今欲加寵子孫，敬恭明祀，傳於罔極，可許。臣請魯相為孔子廟置百石卒史一人，掌主禮器，選年卌以上，經通一藝，雜試能奉弘先聖之禮，為宗所歸者，如詔書。書到言。

永興元年六月甲辰朔十八日辛酉，魯相平行長史事卞守長擅、叩頭死罪敢言之。司徒、司空府壬寅詔書，為孔子廟置百石卒史一人，掌主禮器，選年卌以上，經通一藝，雜試通利能奉弘先聖之禮，為宗所歸者。平、叩頭叩頭，死罪死罪。謹案文書守文學掾魯孔龢，師孔憲，戶曹史孔覽等雜試，龢修春秋嚴氏，經通高第，事親至孝，能奉先聖之禮，為宗所歸，除龢補名狀。平、惶恐叩頭死罪死罪，上司空府。

讚曰：巍巍大聖，赫赫彌章。相乙瑛，字少卿，平原高唐人。令鮑疊，字文公，上黨屯留人。政教稽古，若重規矩。乙君察舉，守宅除吏，孔子十九世孫麟，廉請置百石卒史，後漢鍾太守以是

乙瑛碑

二

司徒臣雄司空臣戒稽首言魯前相瑛書言詔書崇聖道勉[學]藝孔子作春秋制孝經[刪定]五經演易繫

辟經緯天地幽讚神明故特立廟襃成侯四時來祠事已即去廟有禮器無常人掌領請置百石[卒史]一

人典主守廟春秋饗禮財出王家錢給犬酒直須報謹問大常祠曹掾馮牟史郭玄辭對故事辟[雍]禮未

行祠先聖師侍祠者孔子子孫大宰大祝令各一人皆備爵大常丞監祠河南尹給牛羊豕[雞]□□各一

大司農給米祠臣愚以為如瑛言孔子大聖則象乾坤為漢制作先世所尊祠用眾牲長[吏備爵][今]欲加

寵子孫敬恭明祀傳于罔極可許臣請魯相為孔子廟置百石卒史一人掌領禮器出[王][家]錢給犬酒直

他如故事臣雄臣戒愚戇誠惶誠恐頓首頓首死罪死罪臣稽首以聞

制曰可

元嘉三年三月廿七日壬寅奏雒陽宮

元嘉三年三月丙子朔廿七日壬寅司徒雄司空戒下魯相承書從事下當用者選其年卌以[上]經通一

藝雜試通利能奉弘先聖之禮為宗所歸者如詔書

書到言永興元年六月甲辰朔十八日辛酉魯相平行長史事下守長擅叩頭死罪敢言之

司徒司空府壬寅詔書為孔子廟置百石卒史一人掌主禮器選年卌以上經通一藝雜試能奉弘先聖

之禮為宗所歸者平叩頭叩頭死罪死罪謹案文書守文學掾魯孔龢師孔憲戶曹史[孔]覽等雜試龢修

春秋嚴氏經通高第事親至孝能奉先聖之禮為宗所歸除龢補名狀如牒平惶恐叩頭死罪死罪上

司空府

司徒公河南[原][武吳]雄字季高

司空公蜀郡成都[趙]戒字意伯

讚曰巍巍大聖赫赫彌章相乙瑛字少卿平原高唐人令鮑疊字文公上黨屯留人政教稽古若重規矩

乙君察舉守宅除吏孔子十九世孫麟廉請置百石卒史一人鮑君造作百石吏舍功垂无窮於是始□

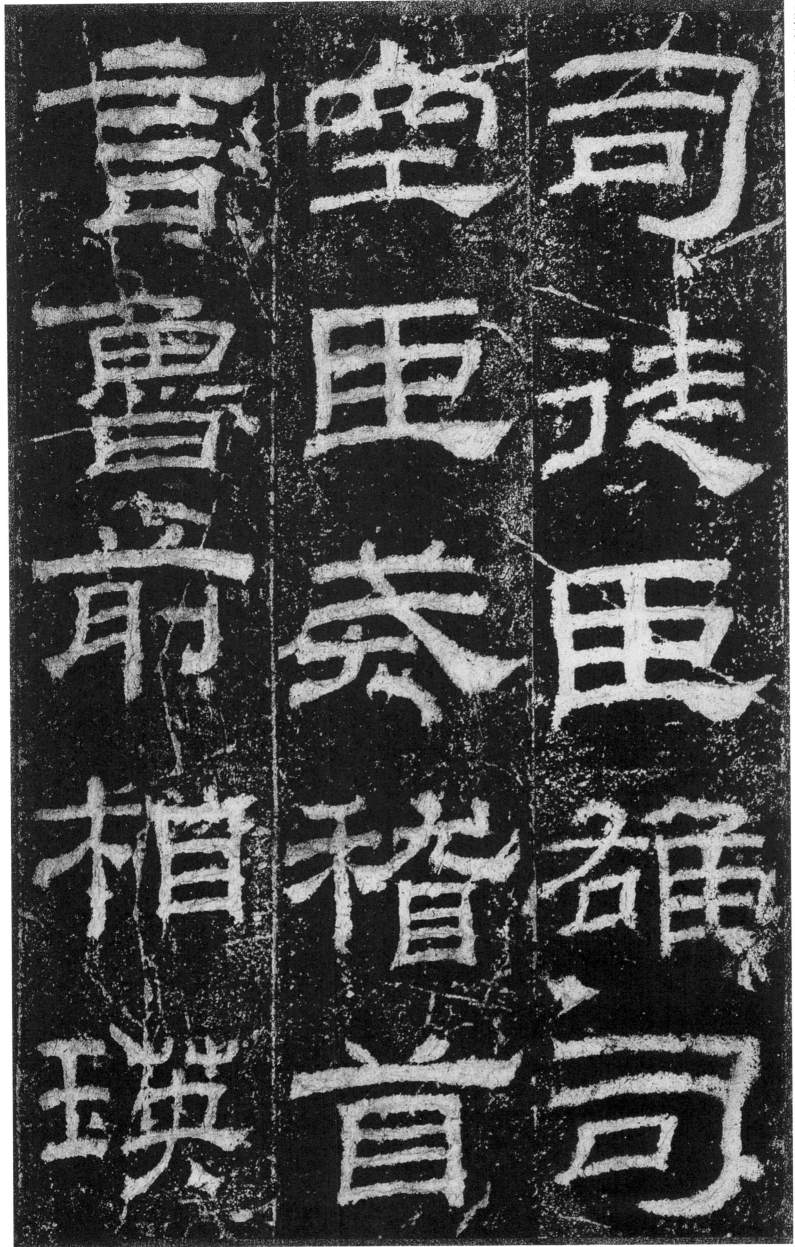

司徒臣雄

空臣戒稽首

司徒雄

里曼前

司隸雜曰

稽首

相

璜

稽首

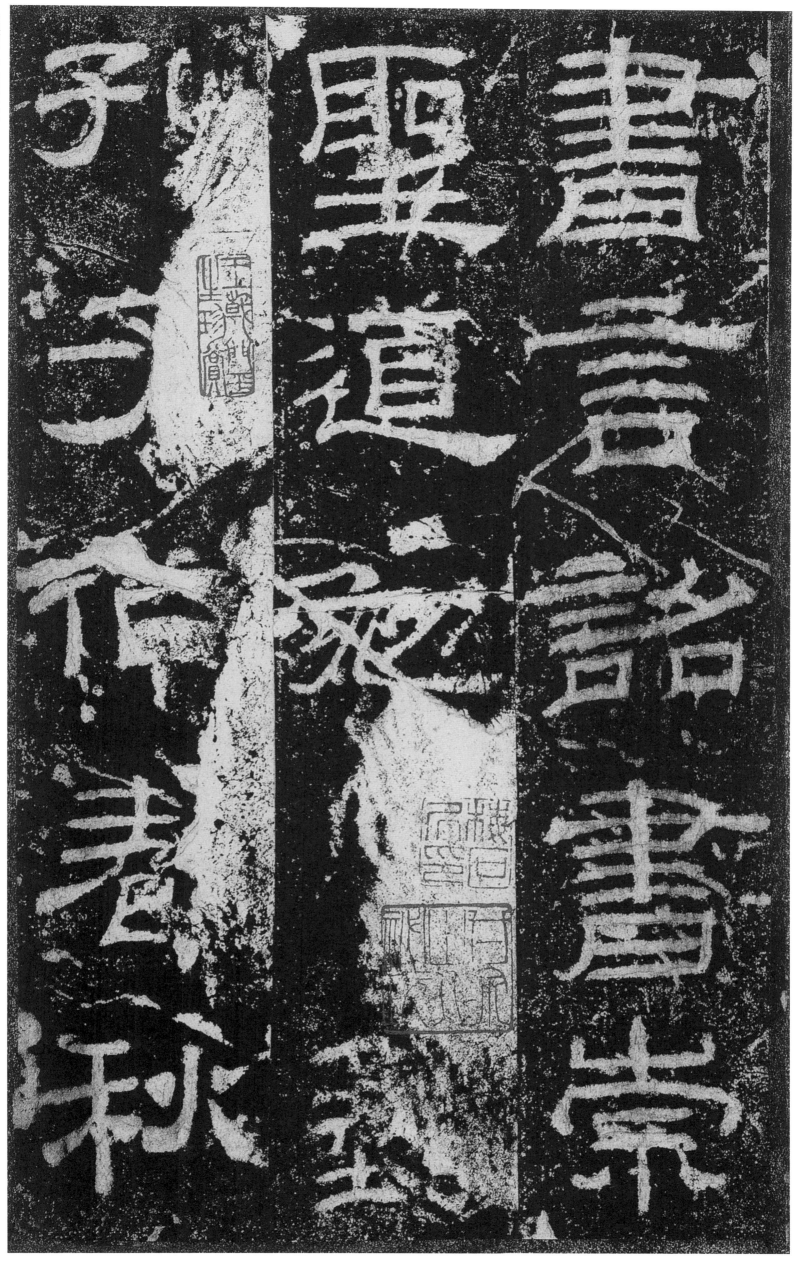

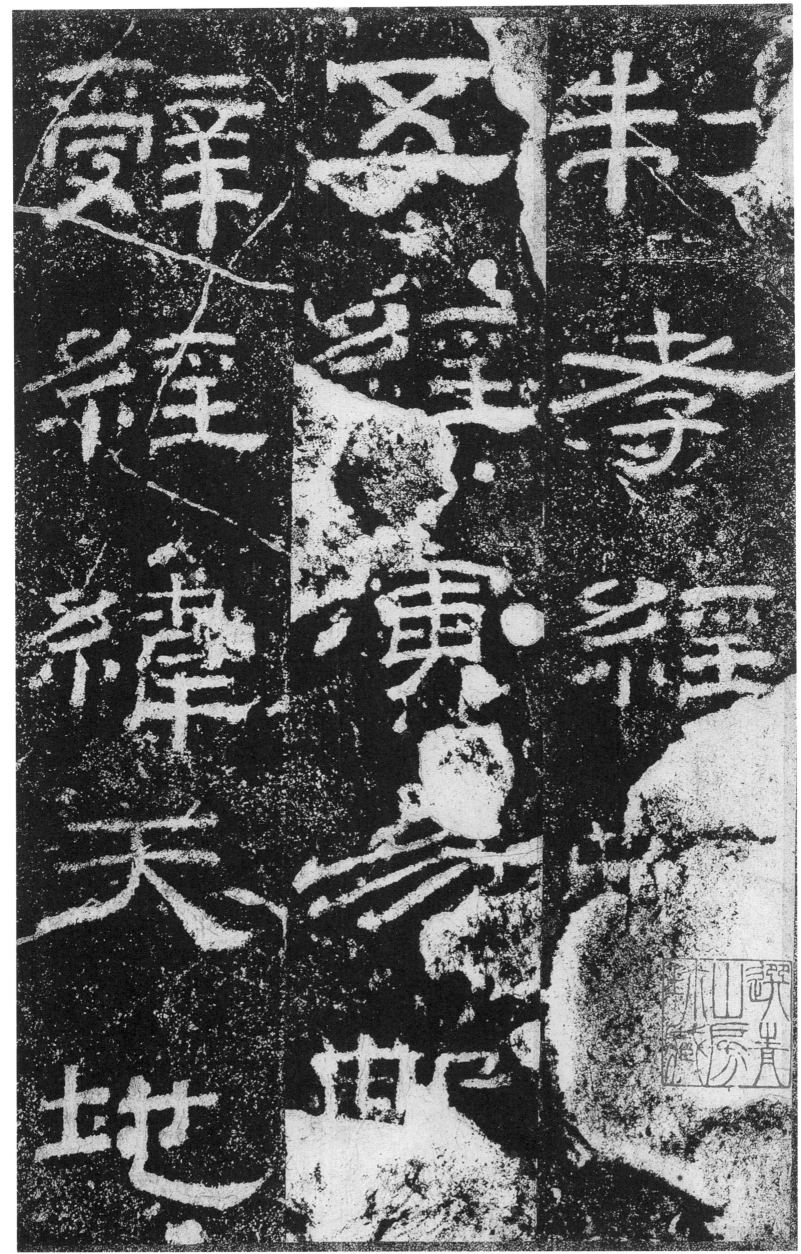

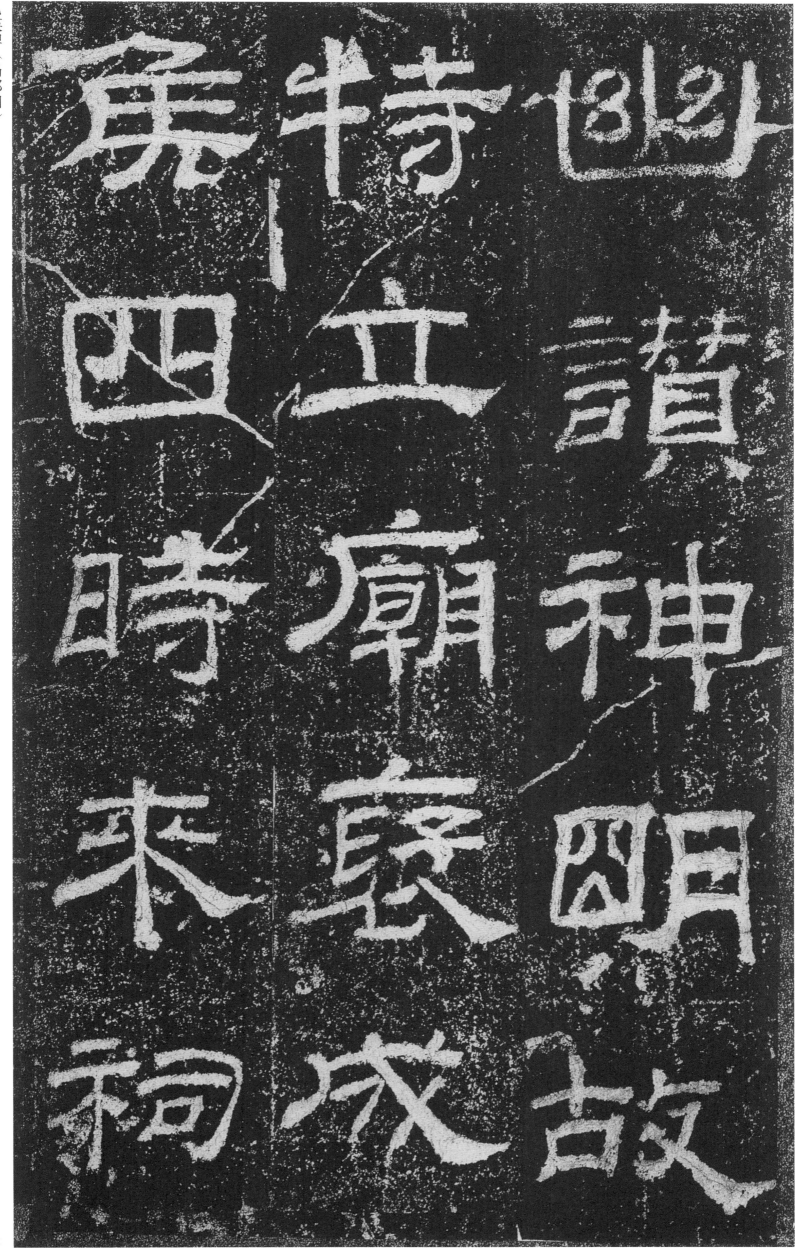

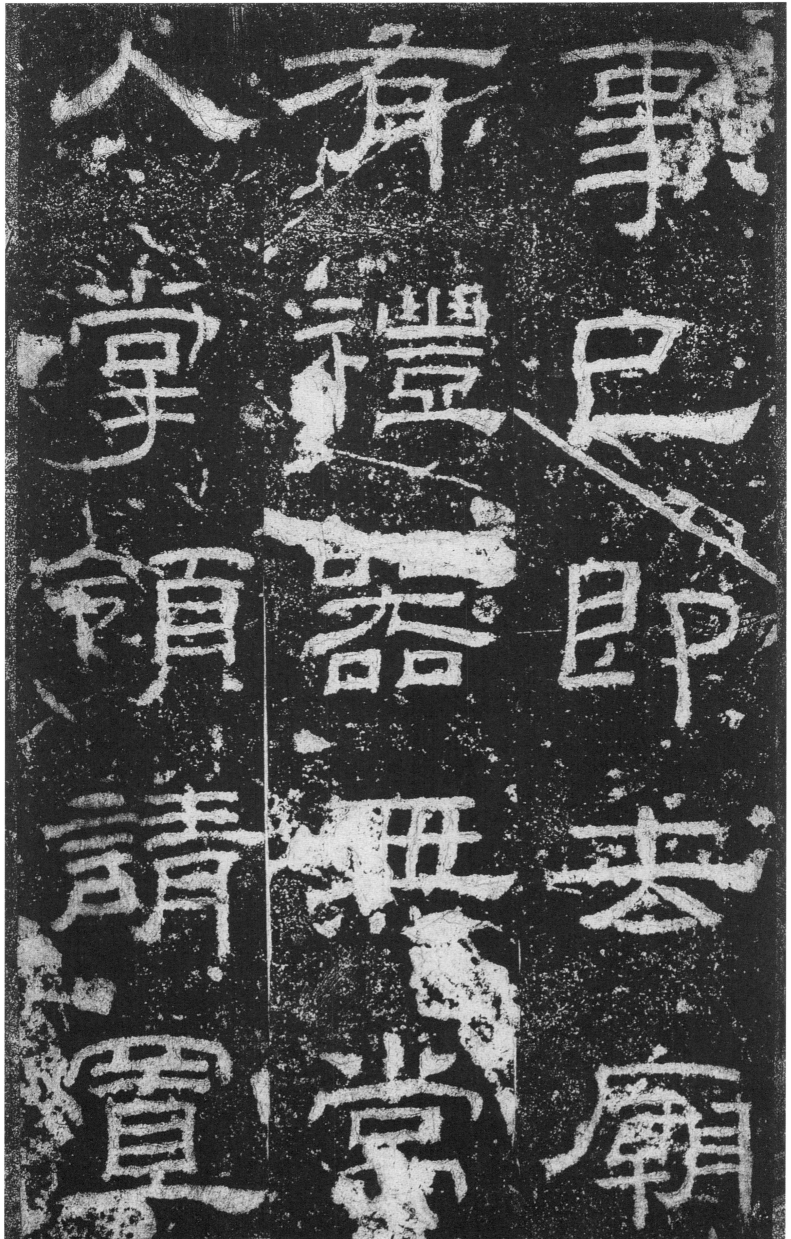

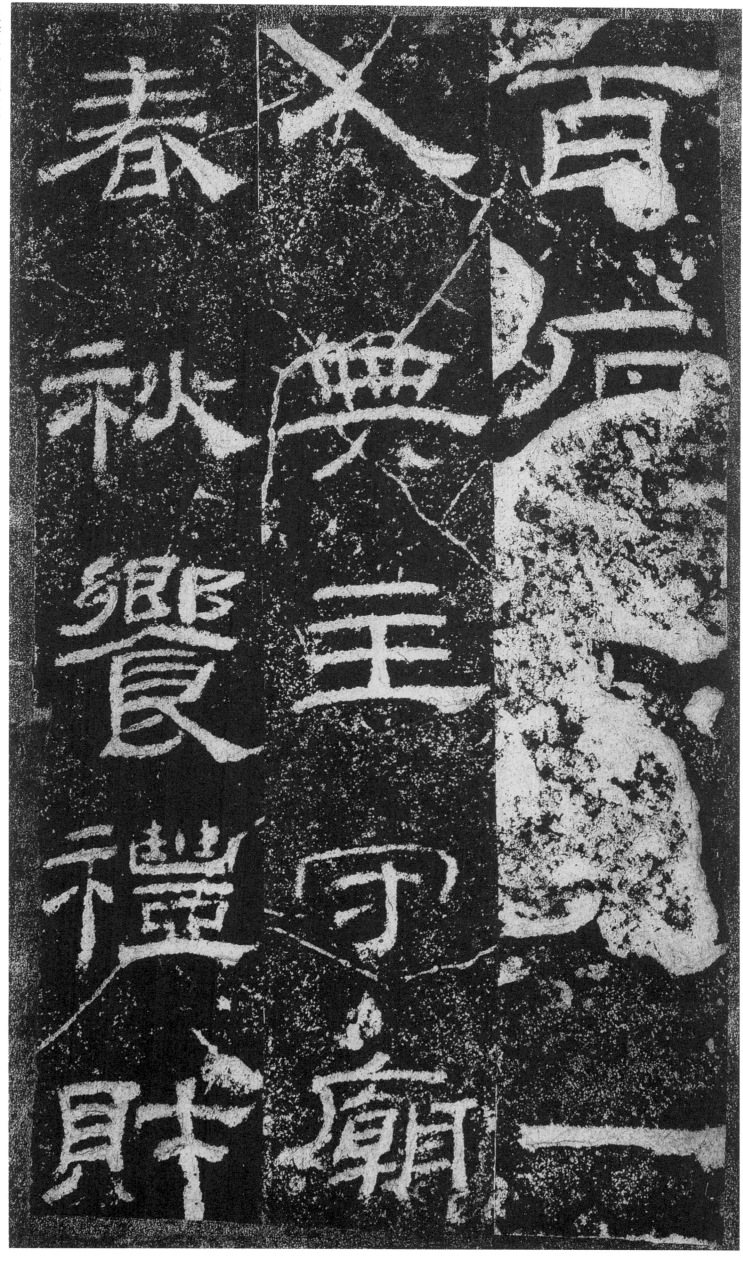

春秋饗礼財 文無王守廟 宜高一

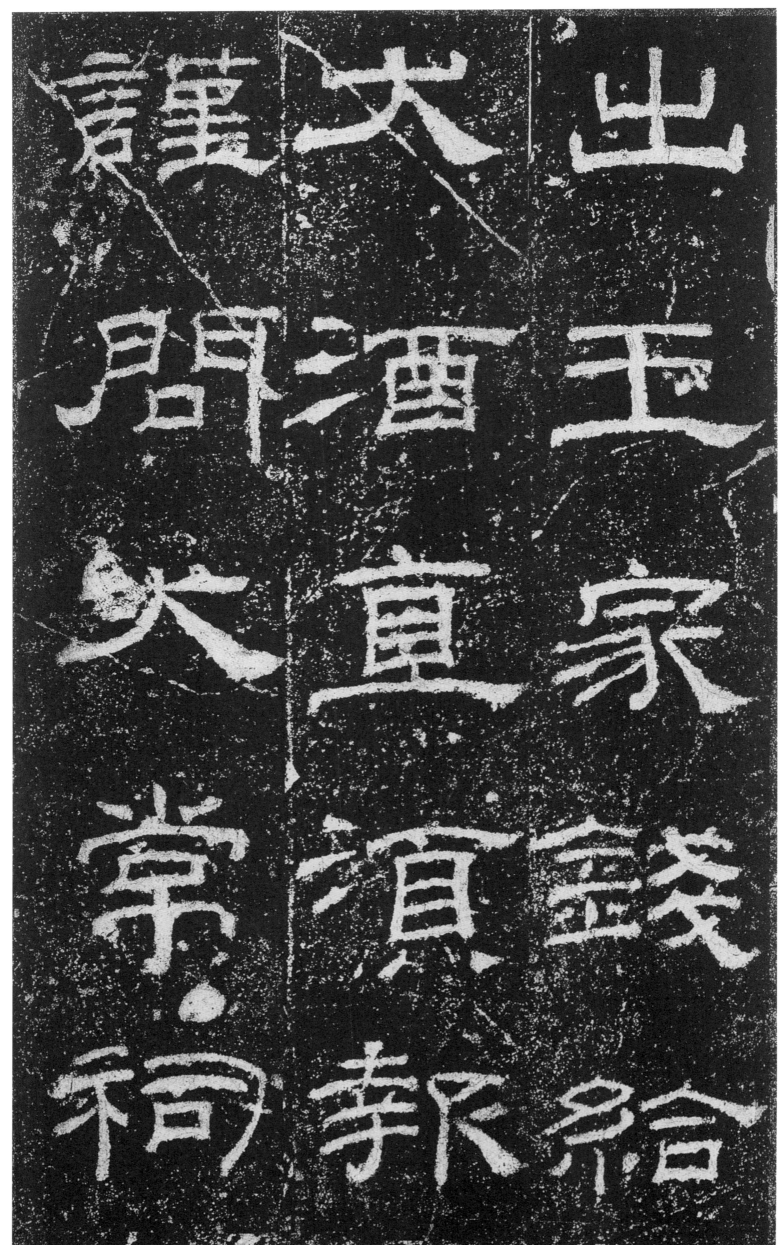

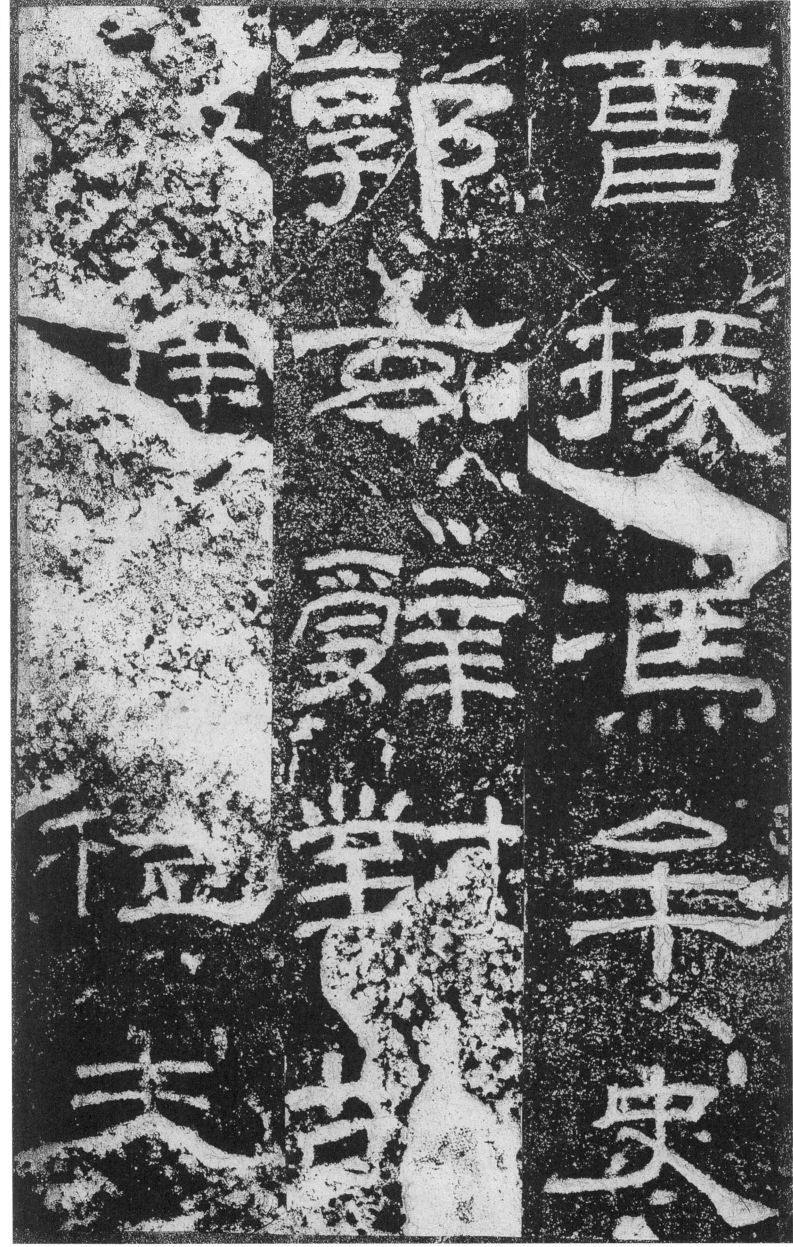

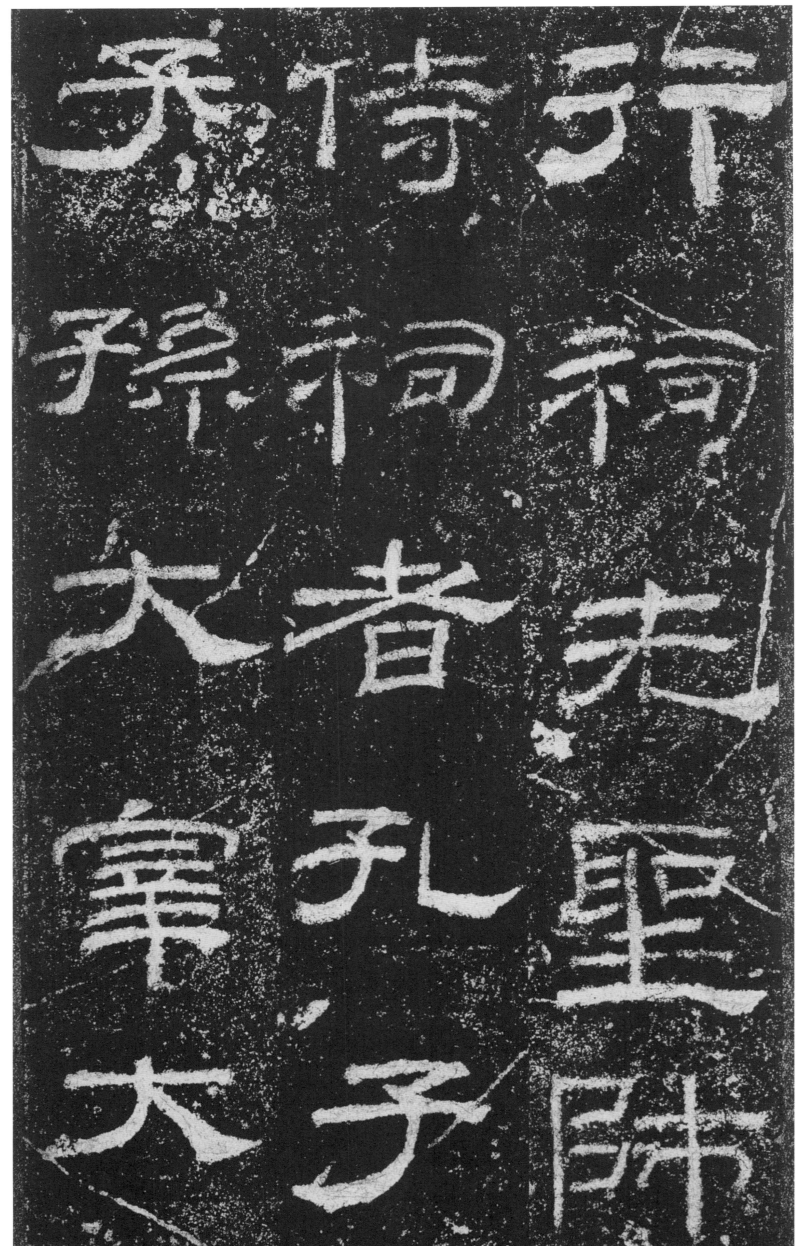

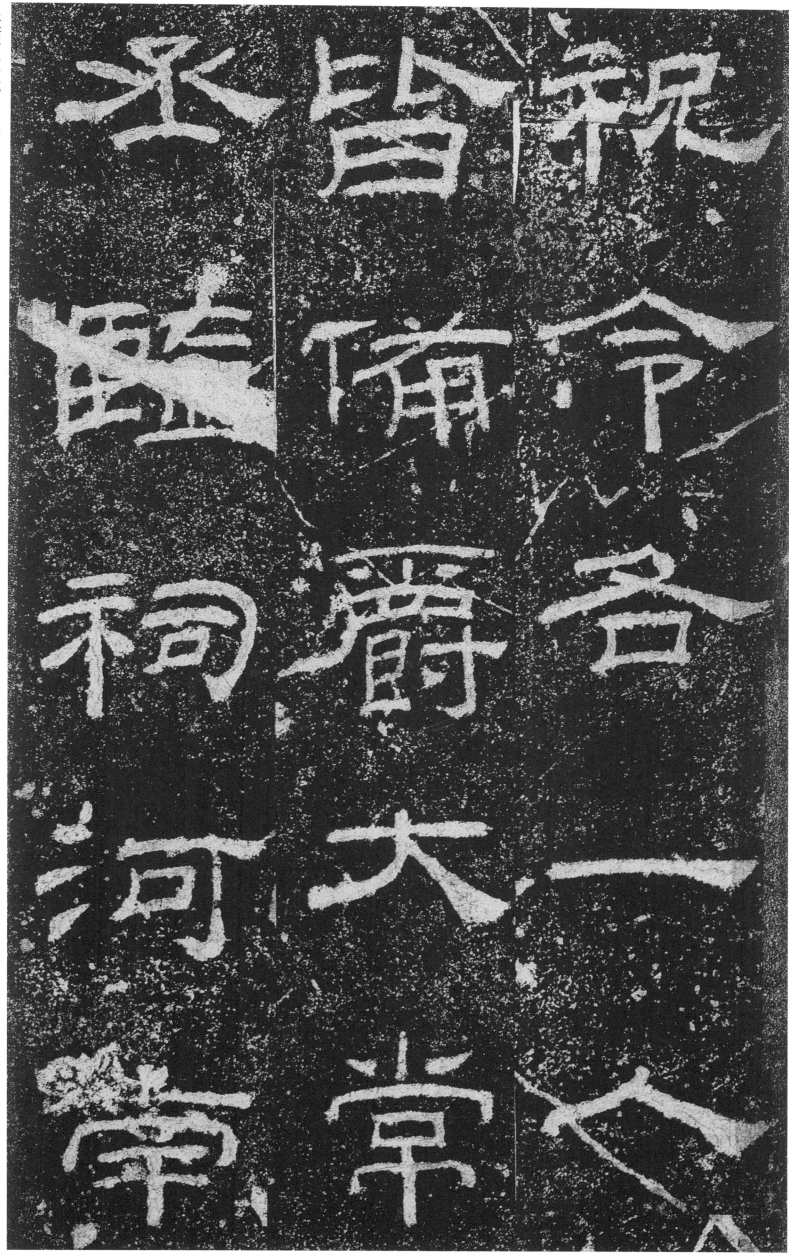

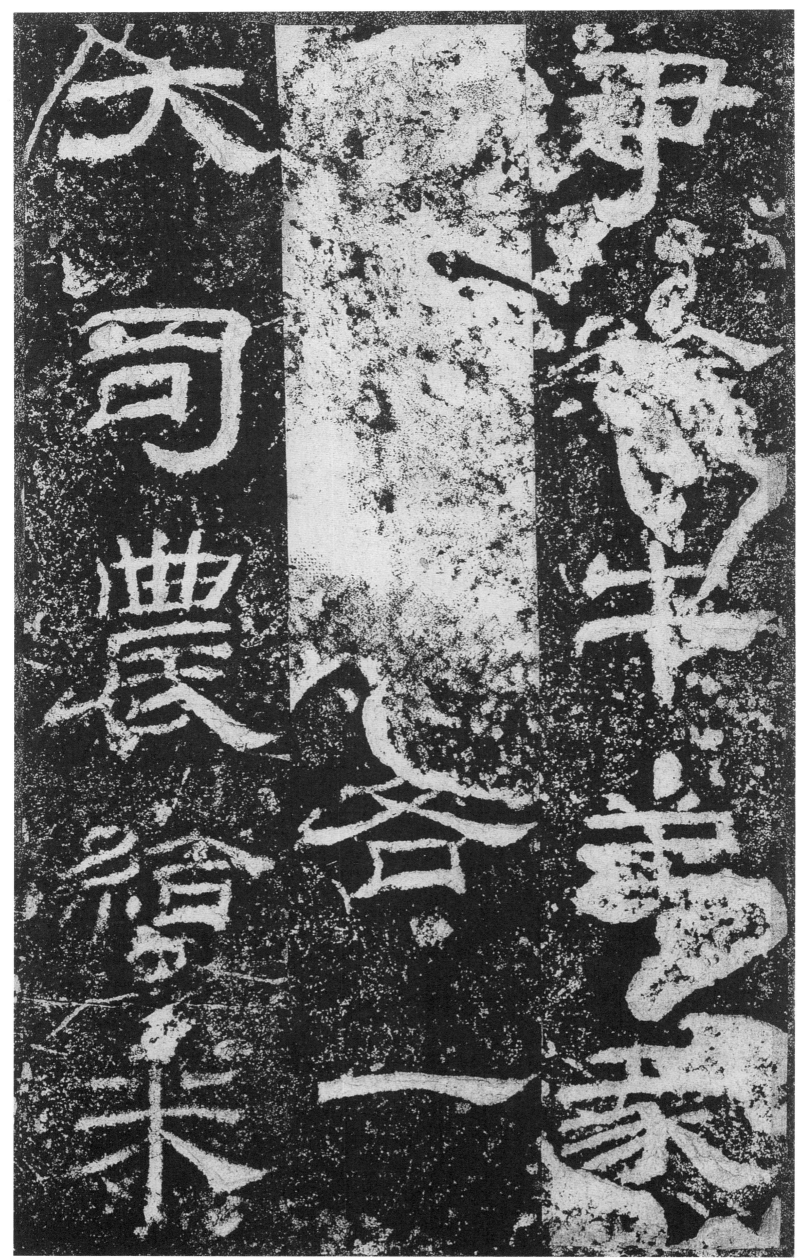

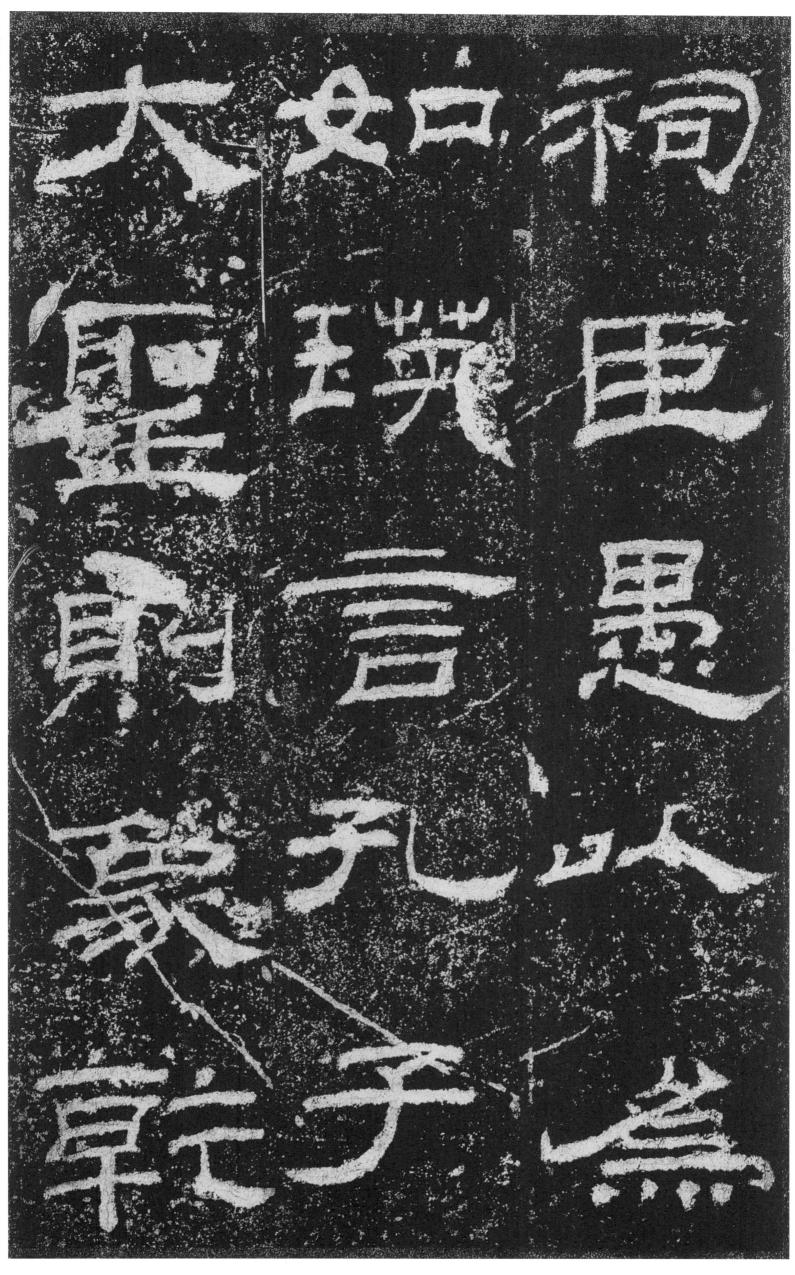

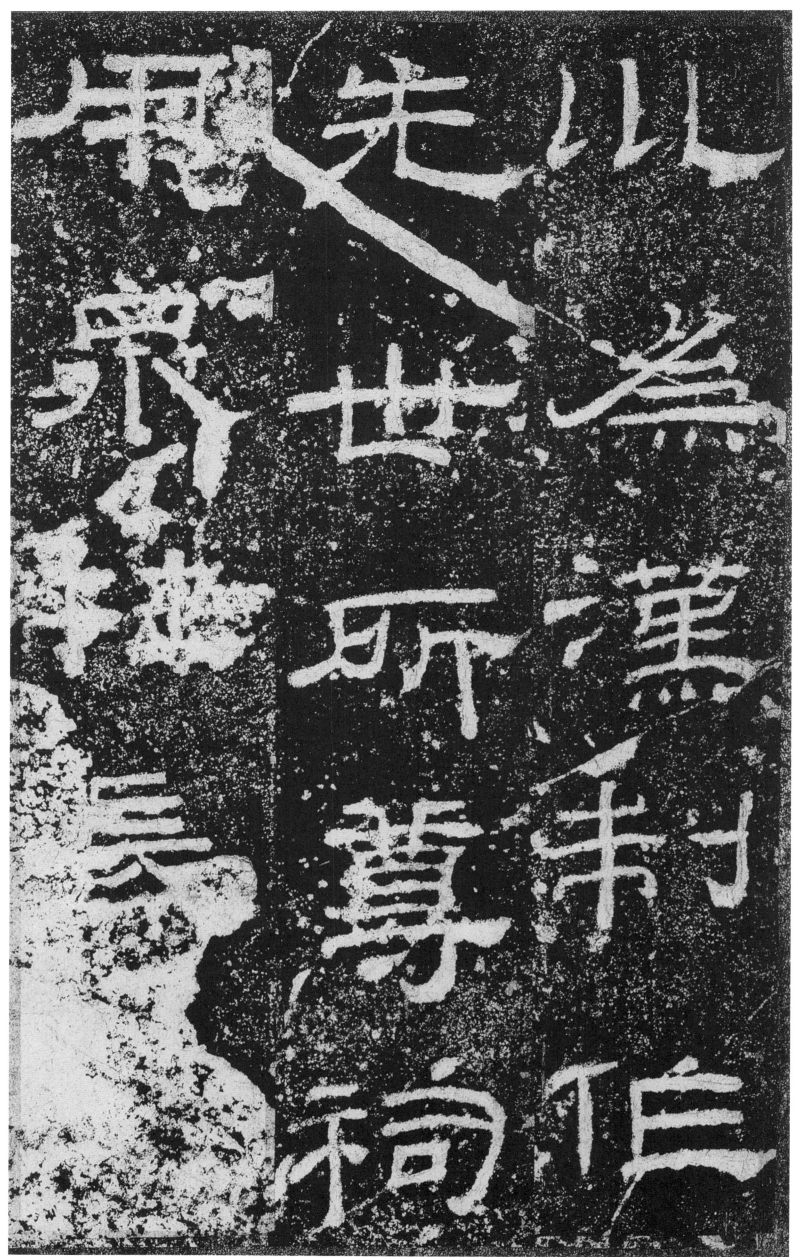

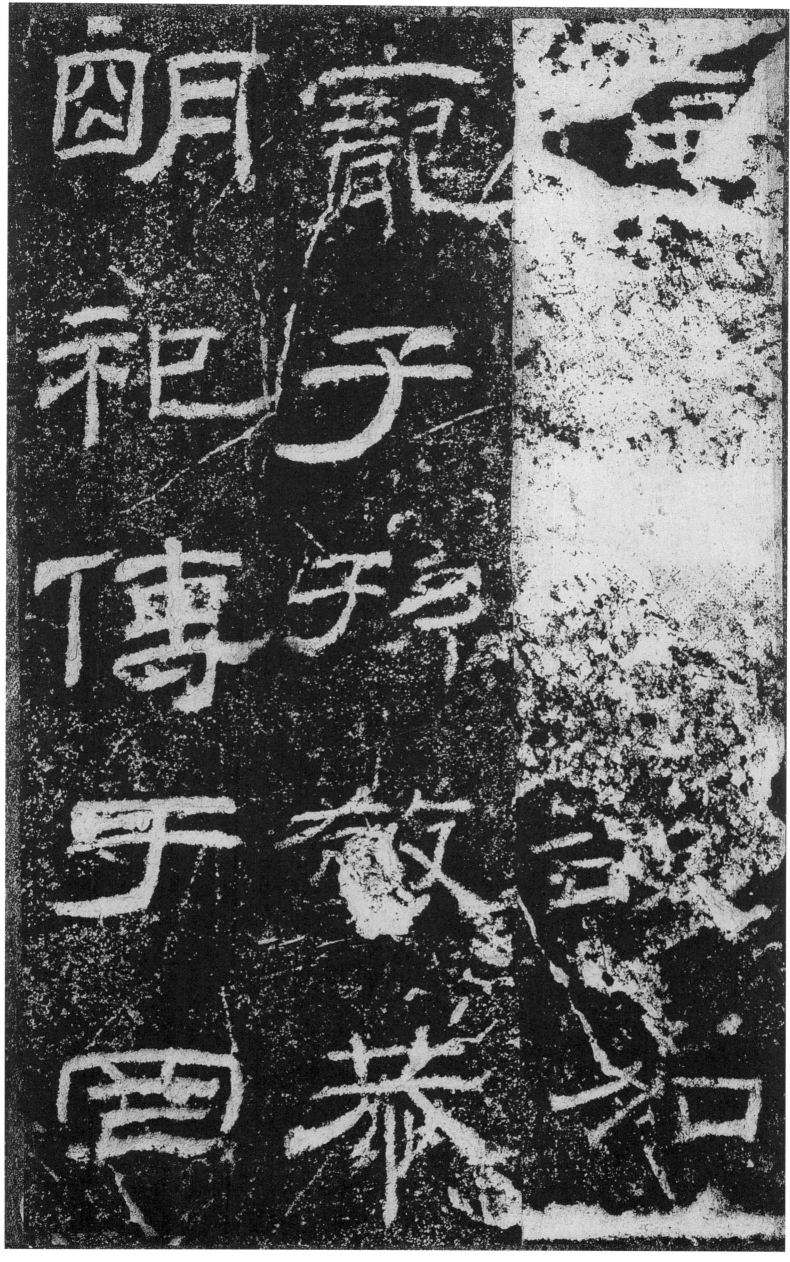

乙瑛碑（局部一四）

一七






- 明
- 于
- 祠
- 博
- 于
- 于
- 萊







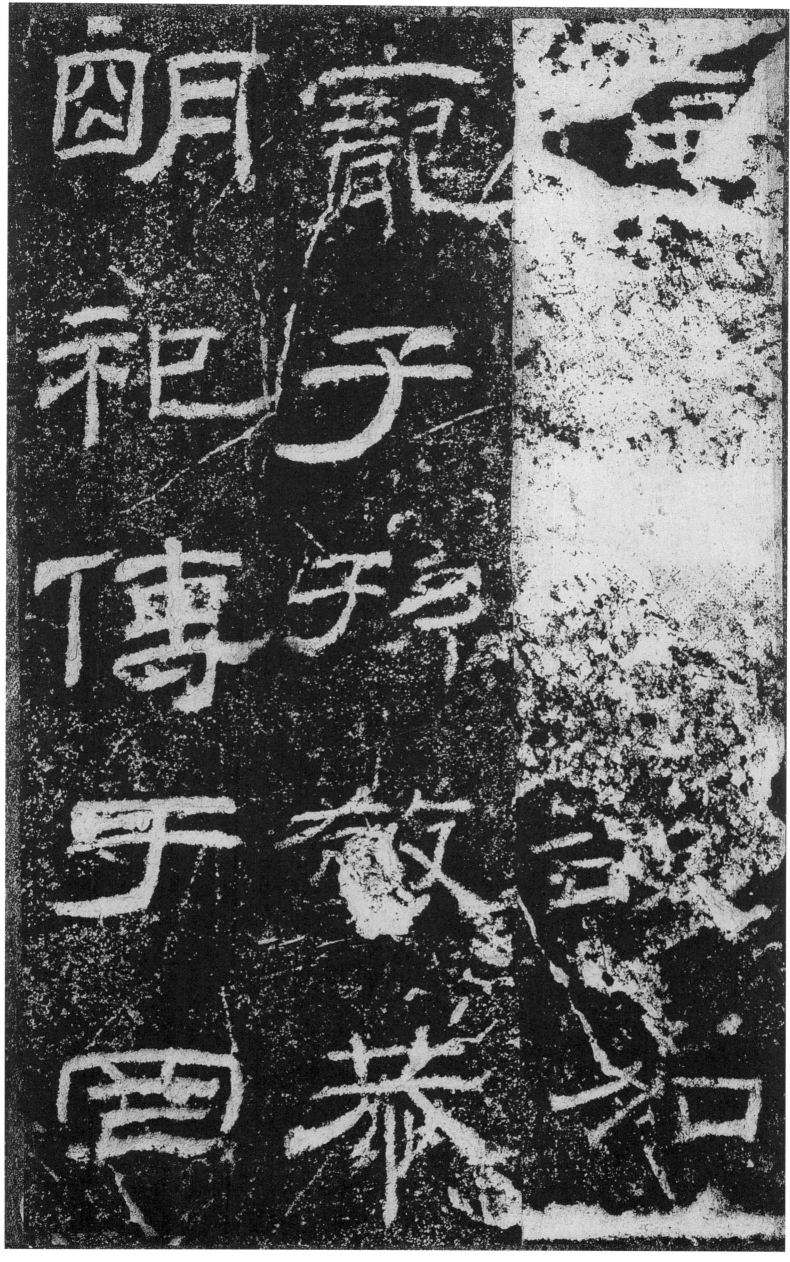

秘书鲁庙

可计里

择崇孔

孔子

宝宅百

宰子请

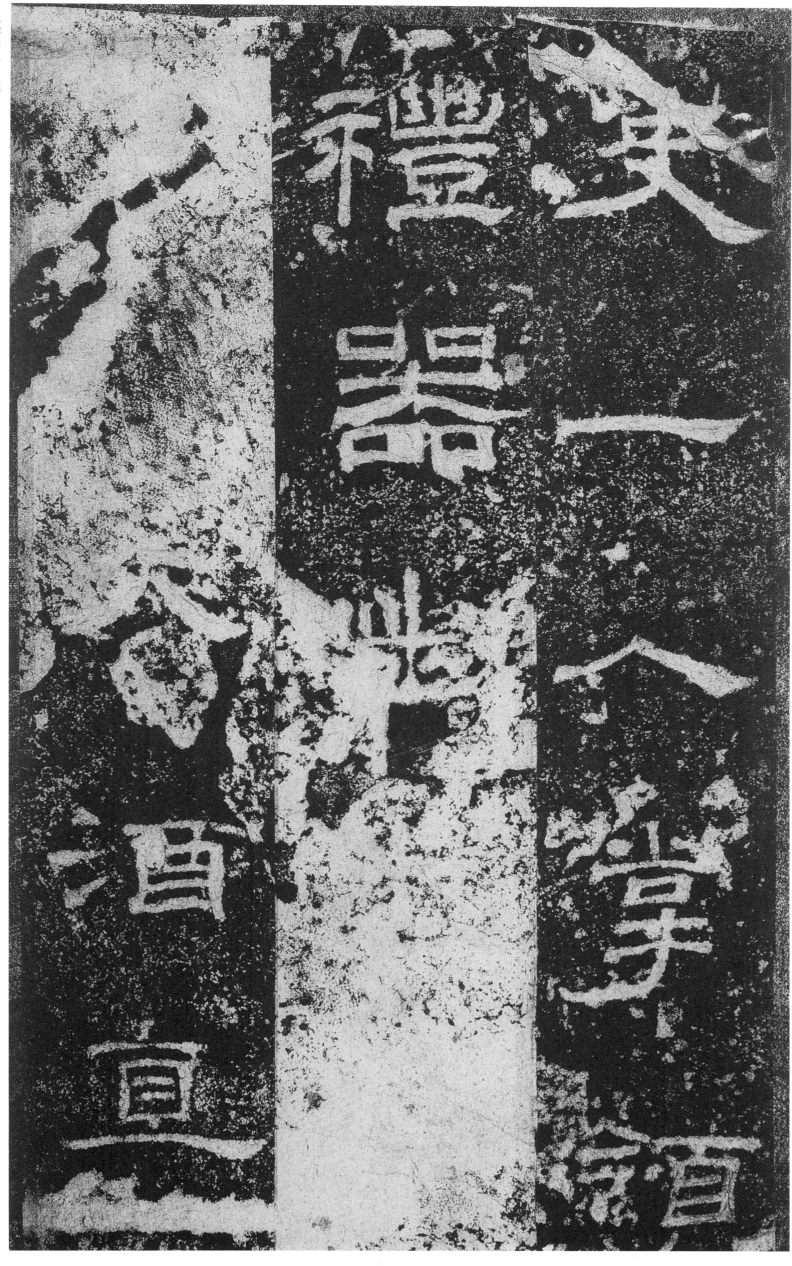

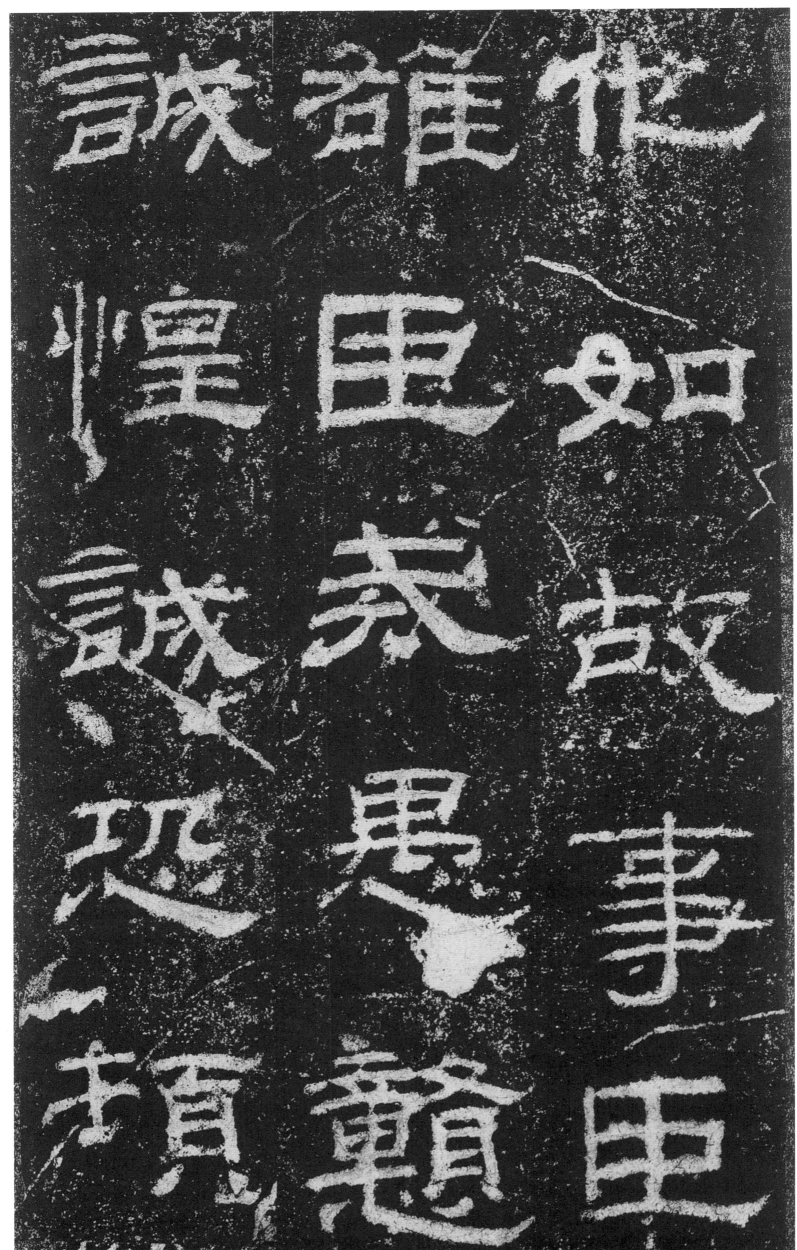

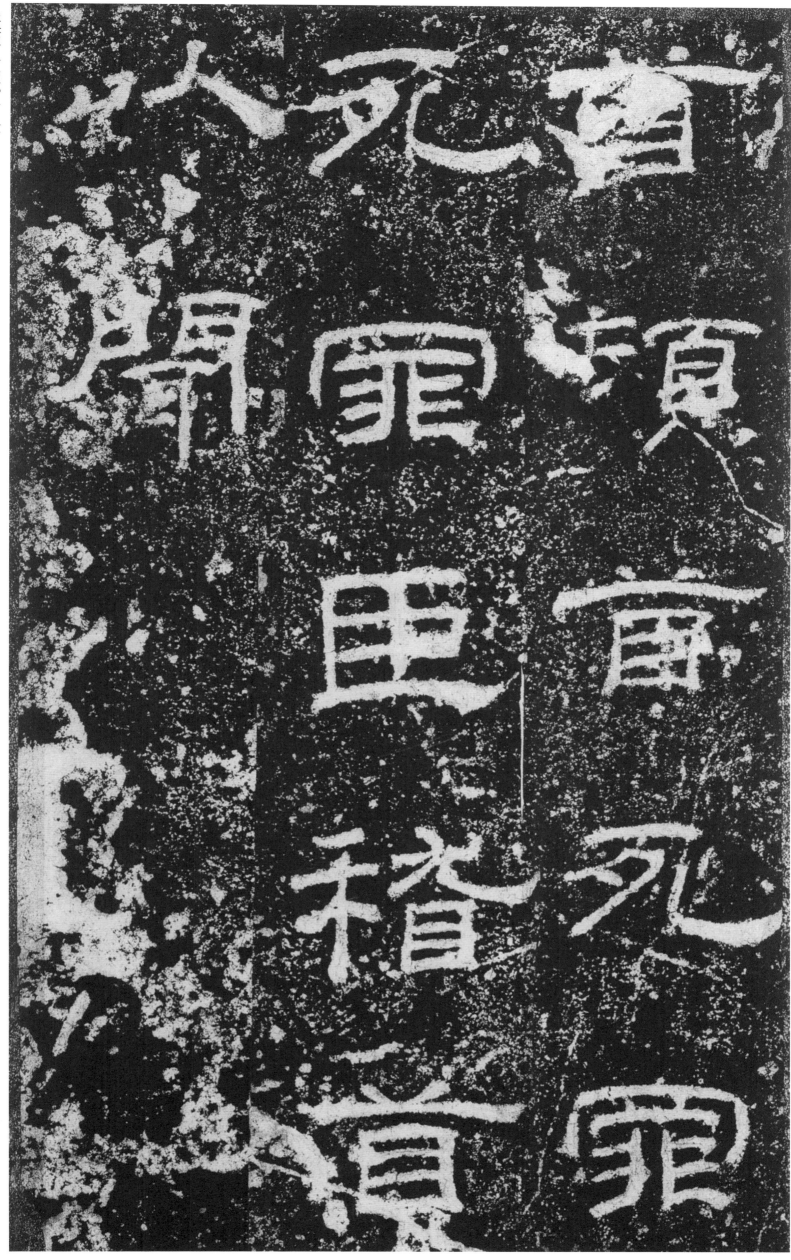

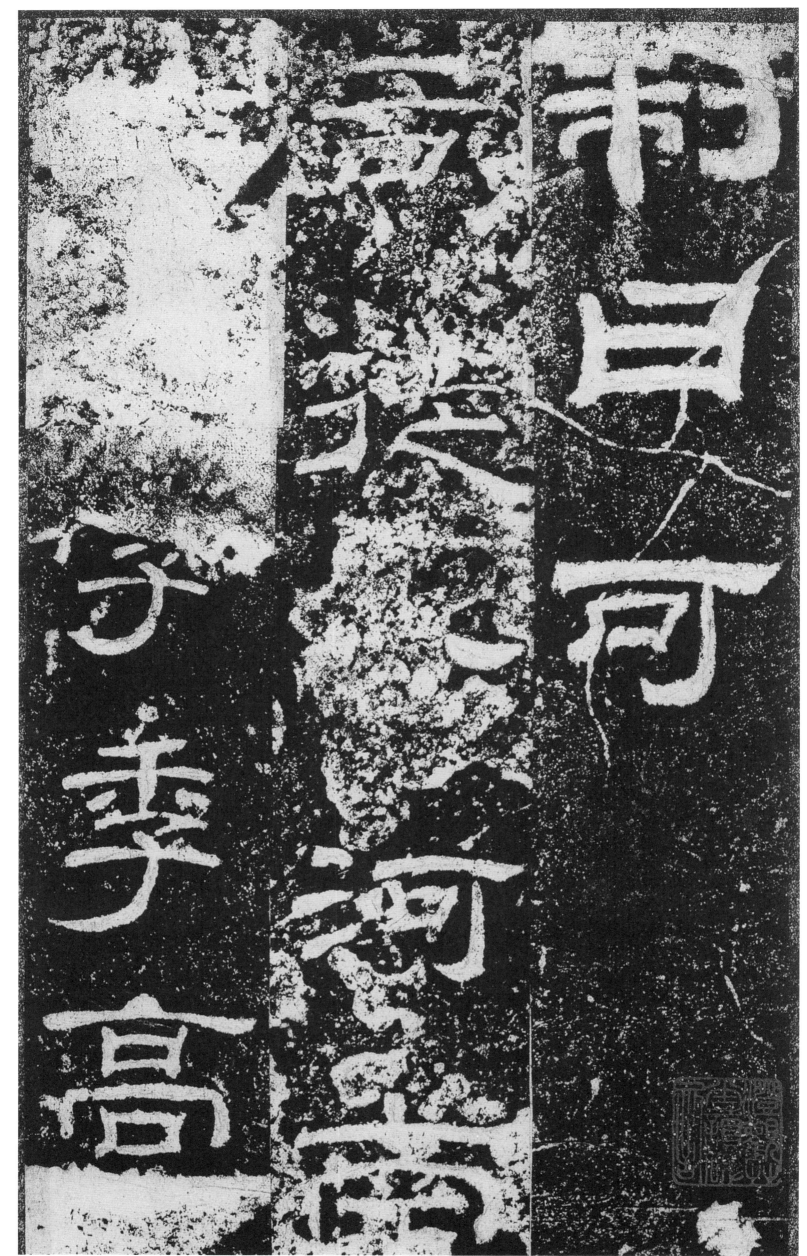

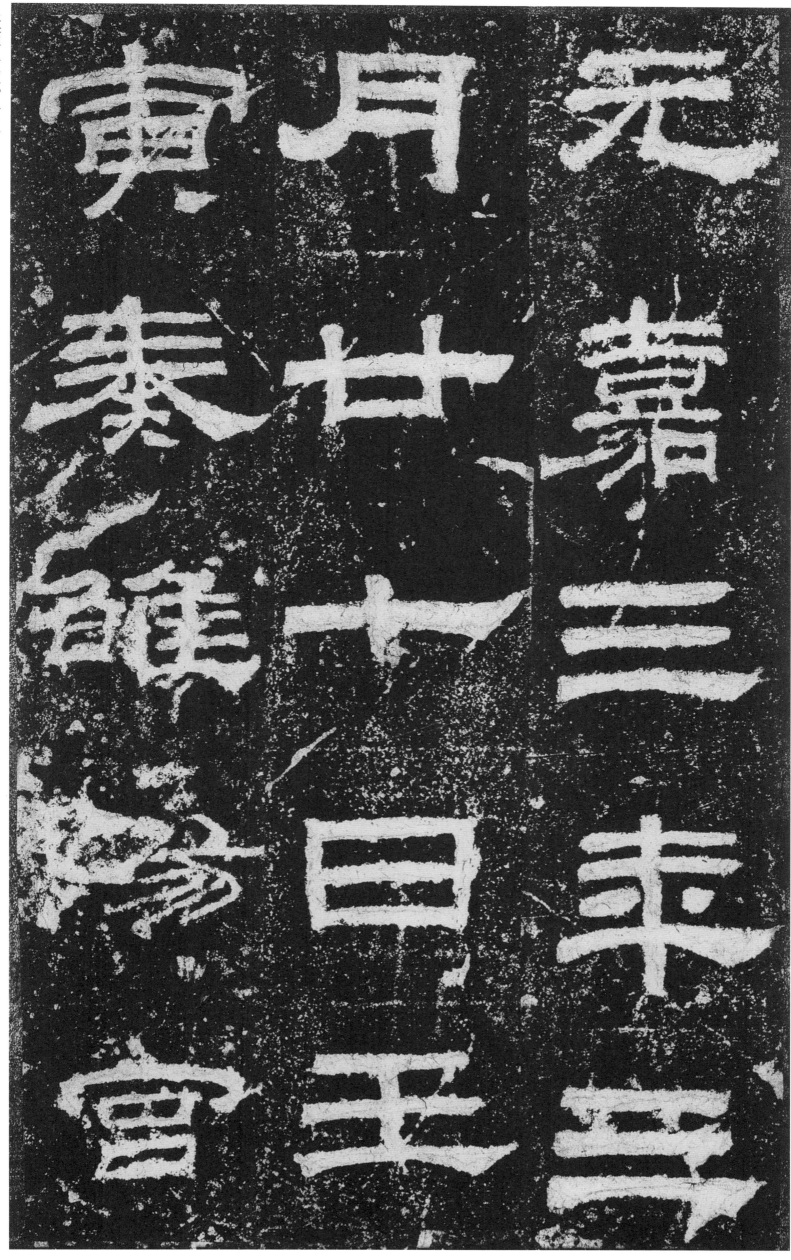

 元嘉三年東三... 

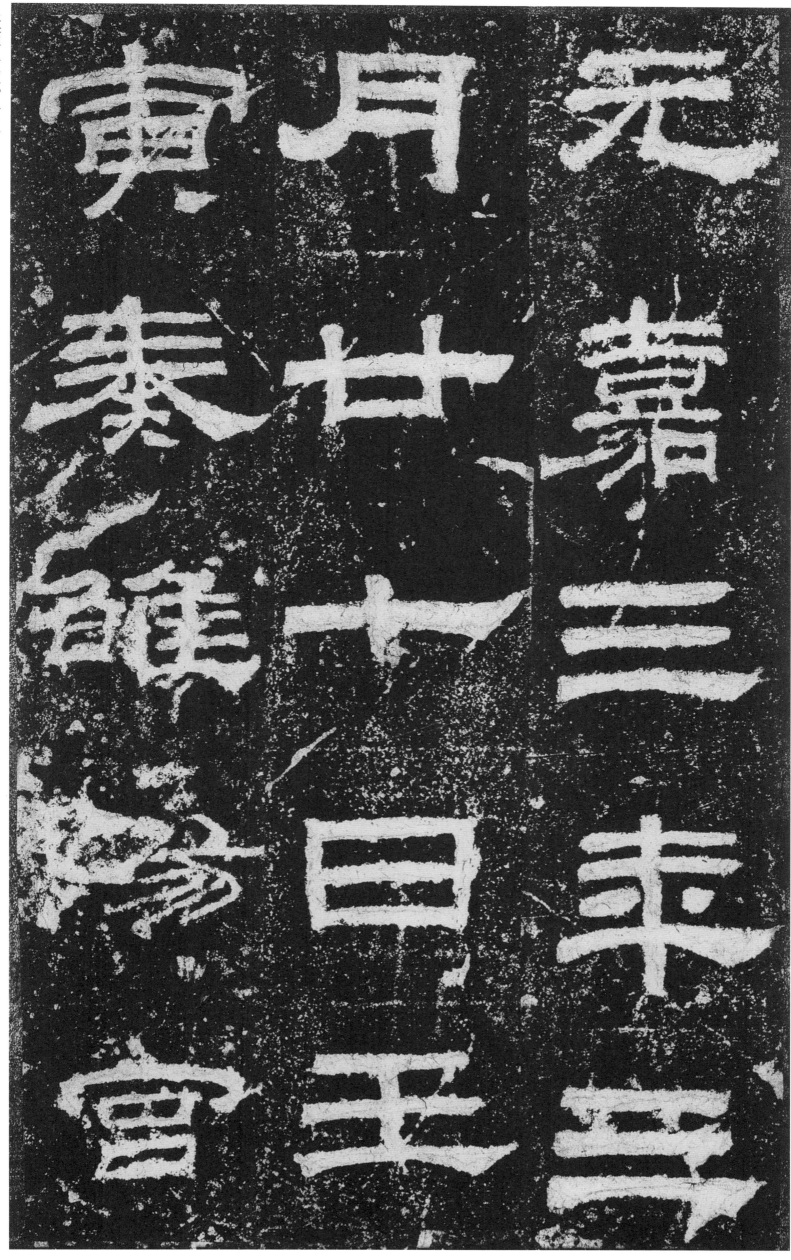

乙瑛碑（局部二○）

一三

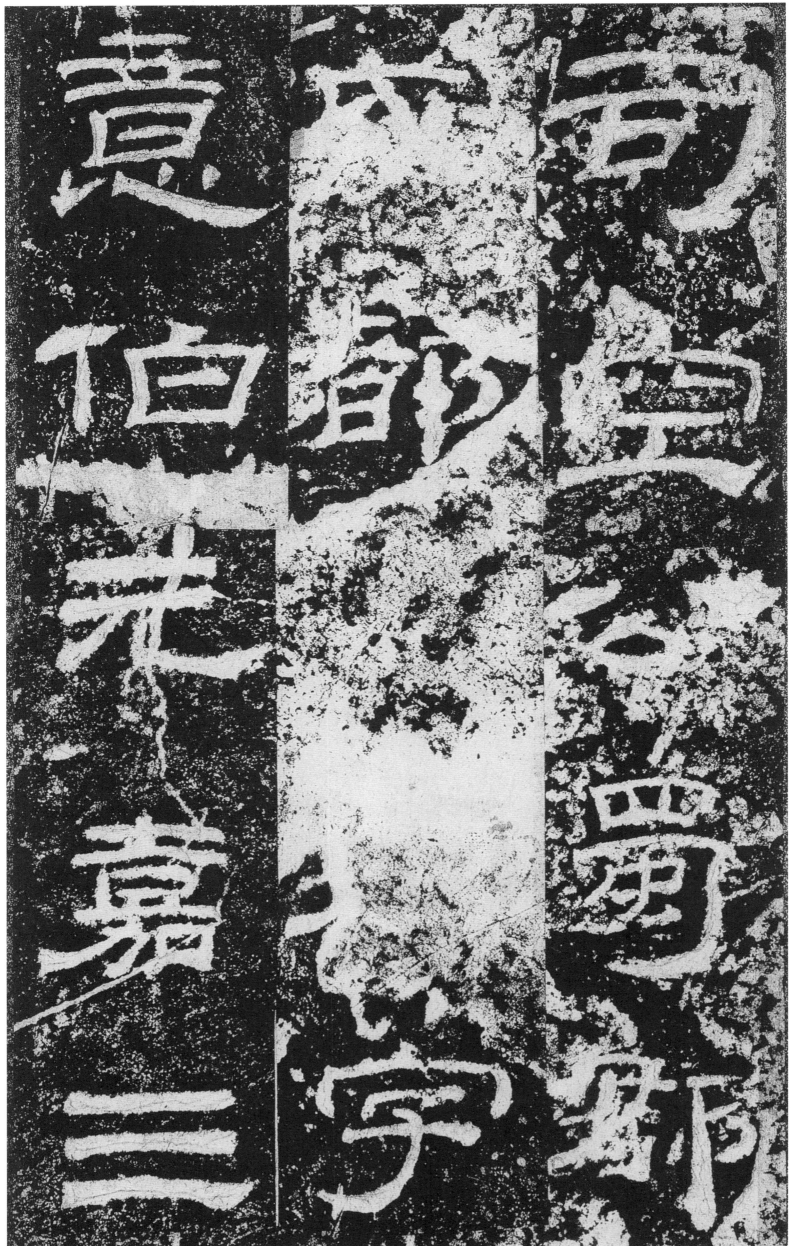

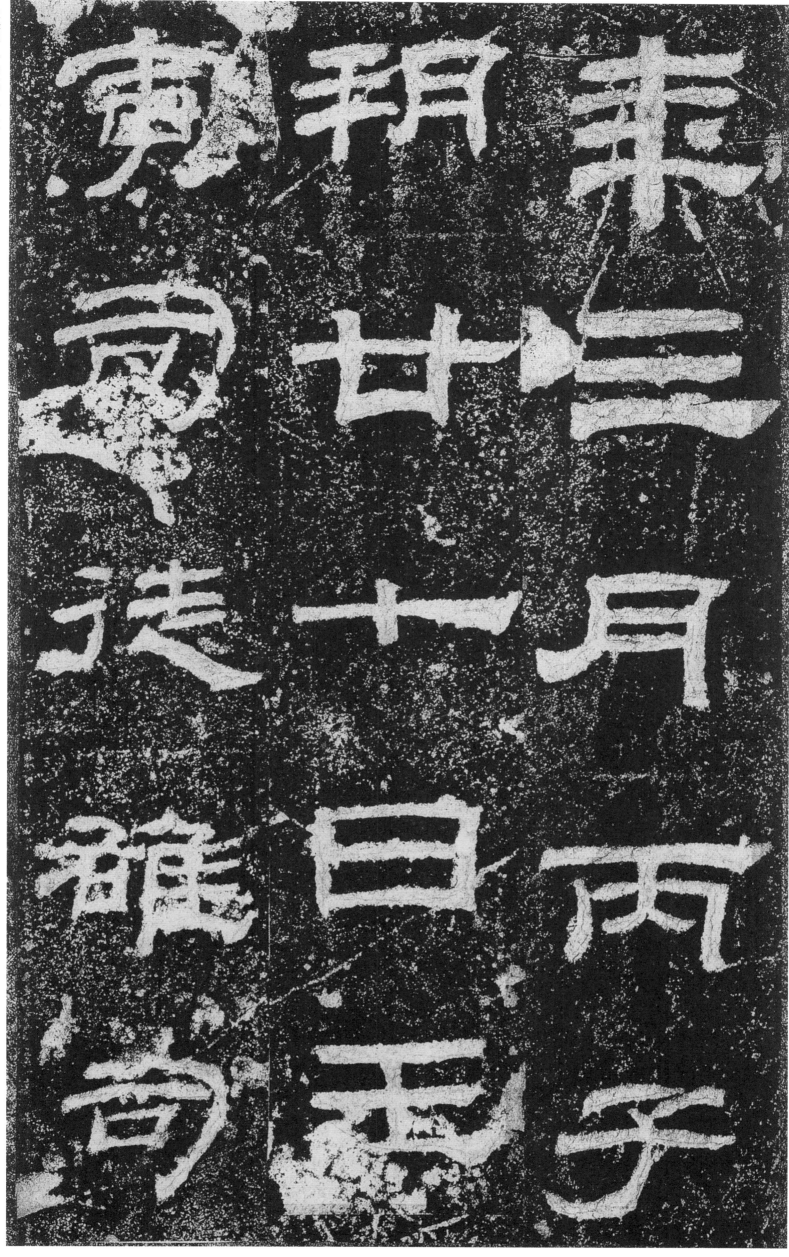

東三月丙子

朝廿一月

寅進雄酉

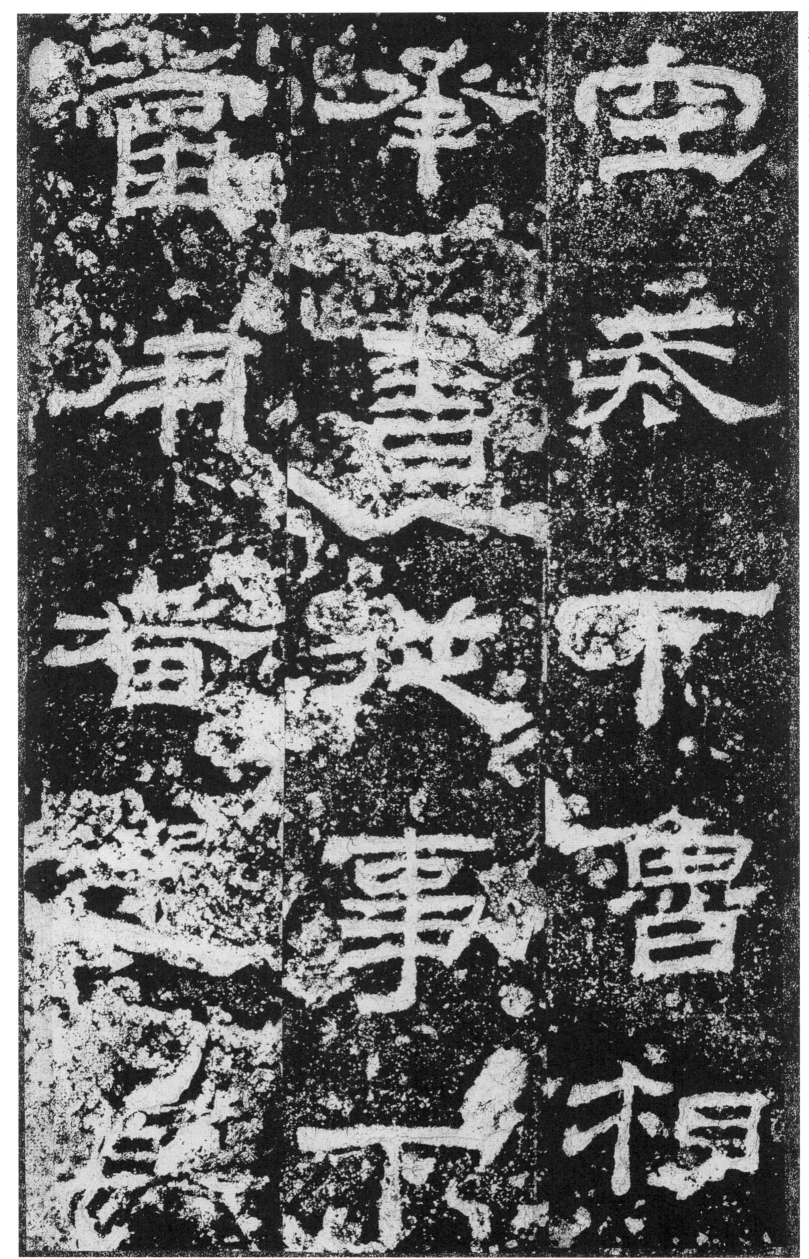

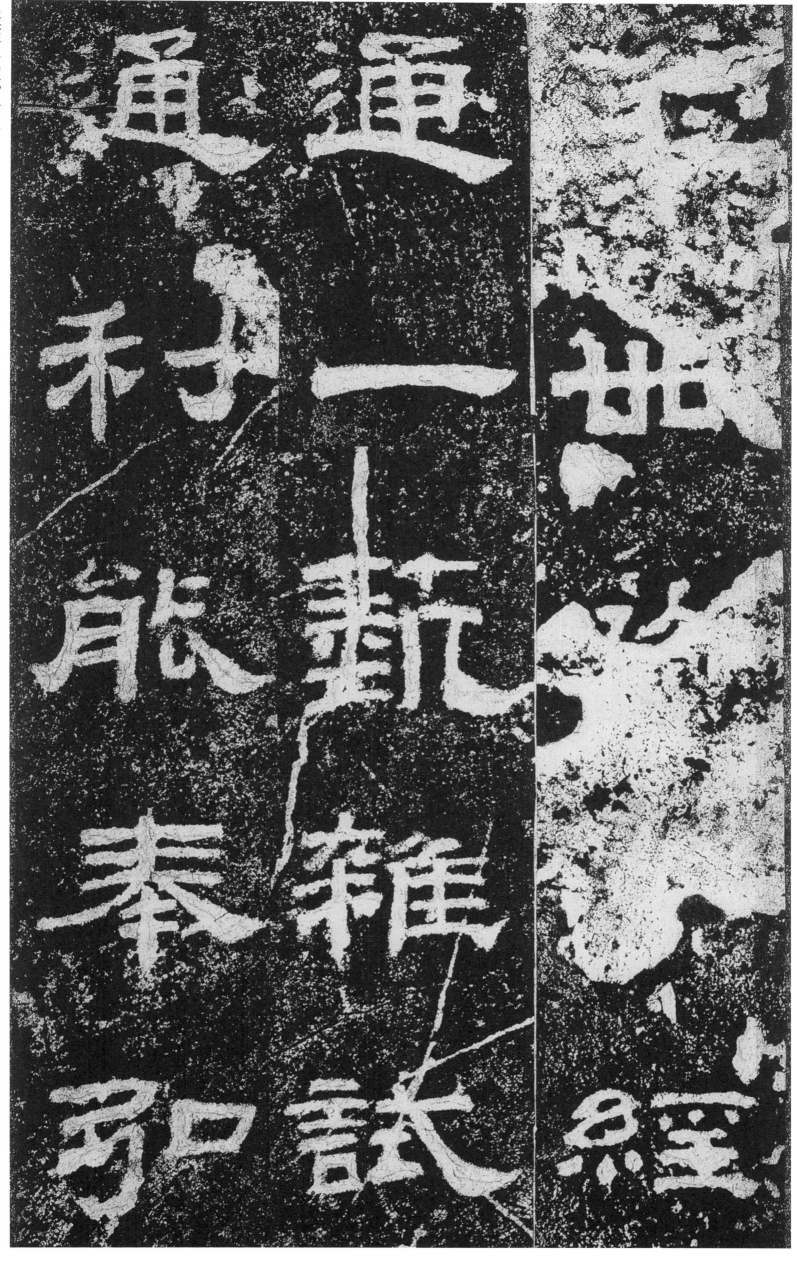

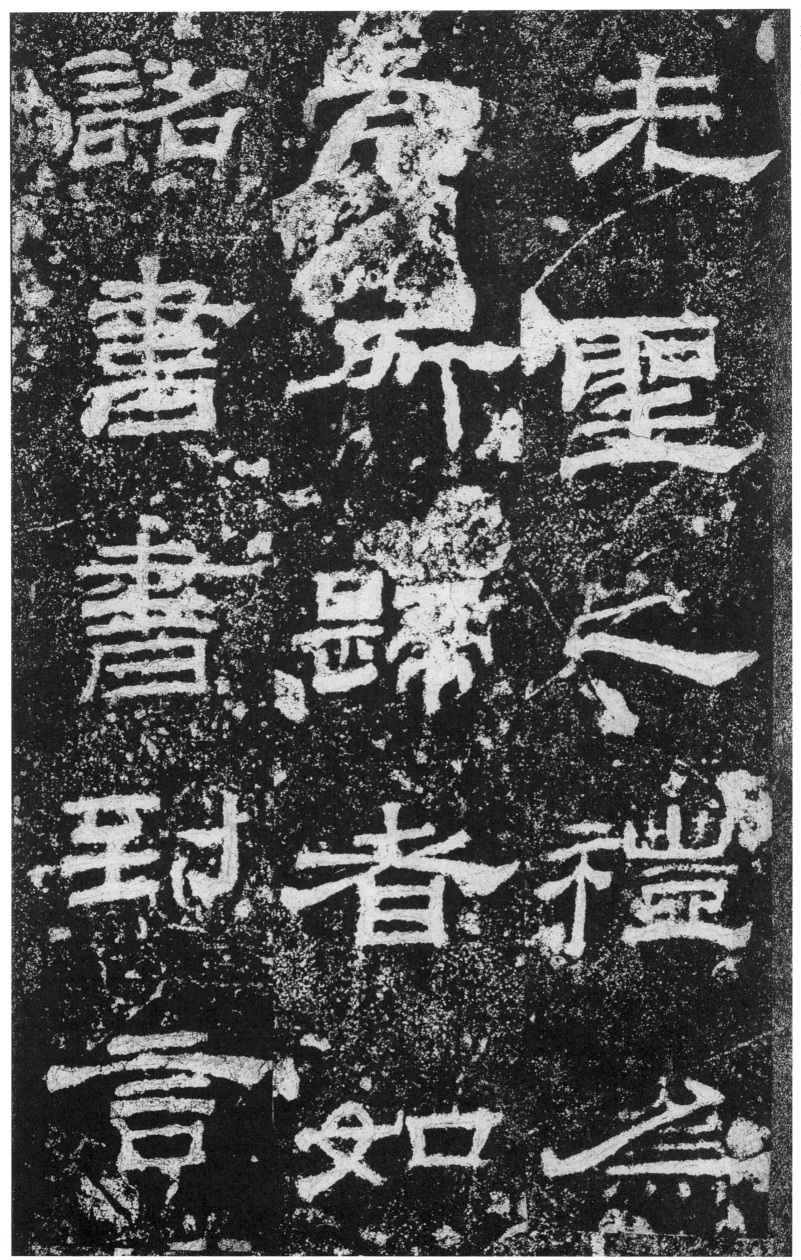

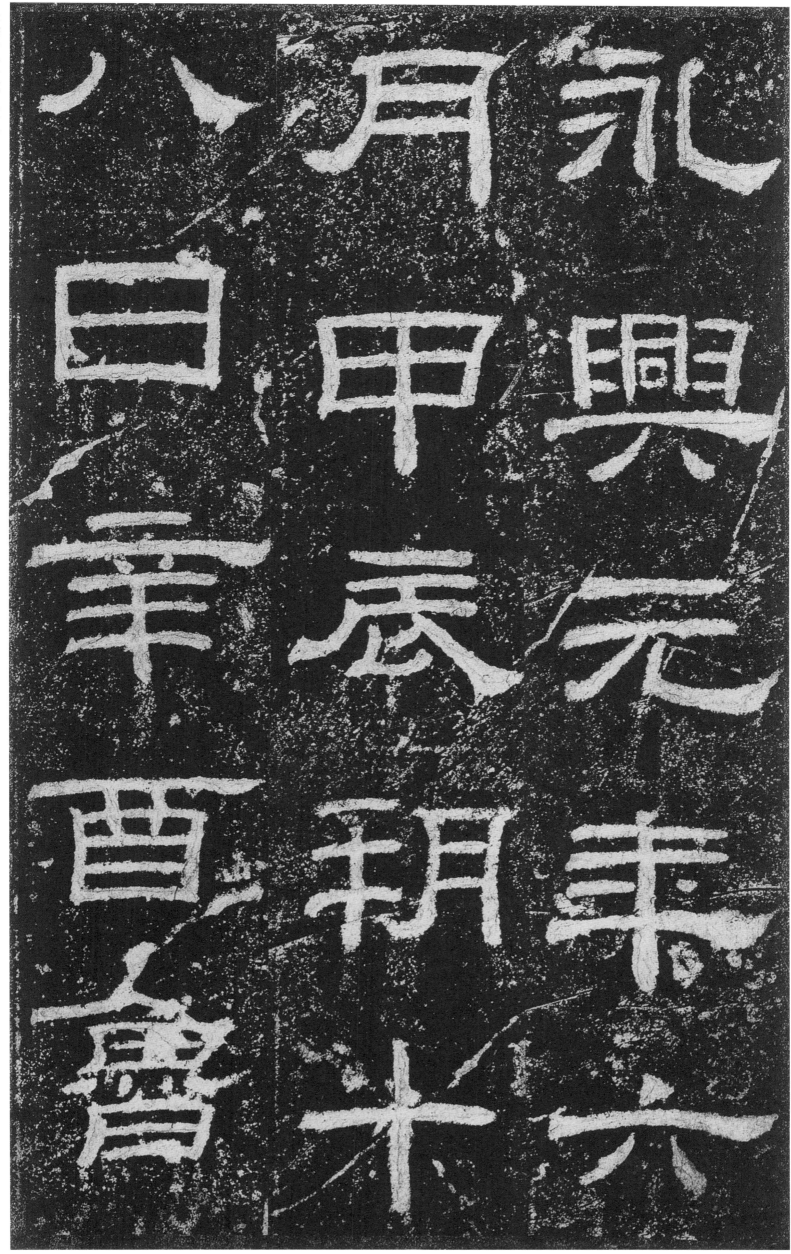

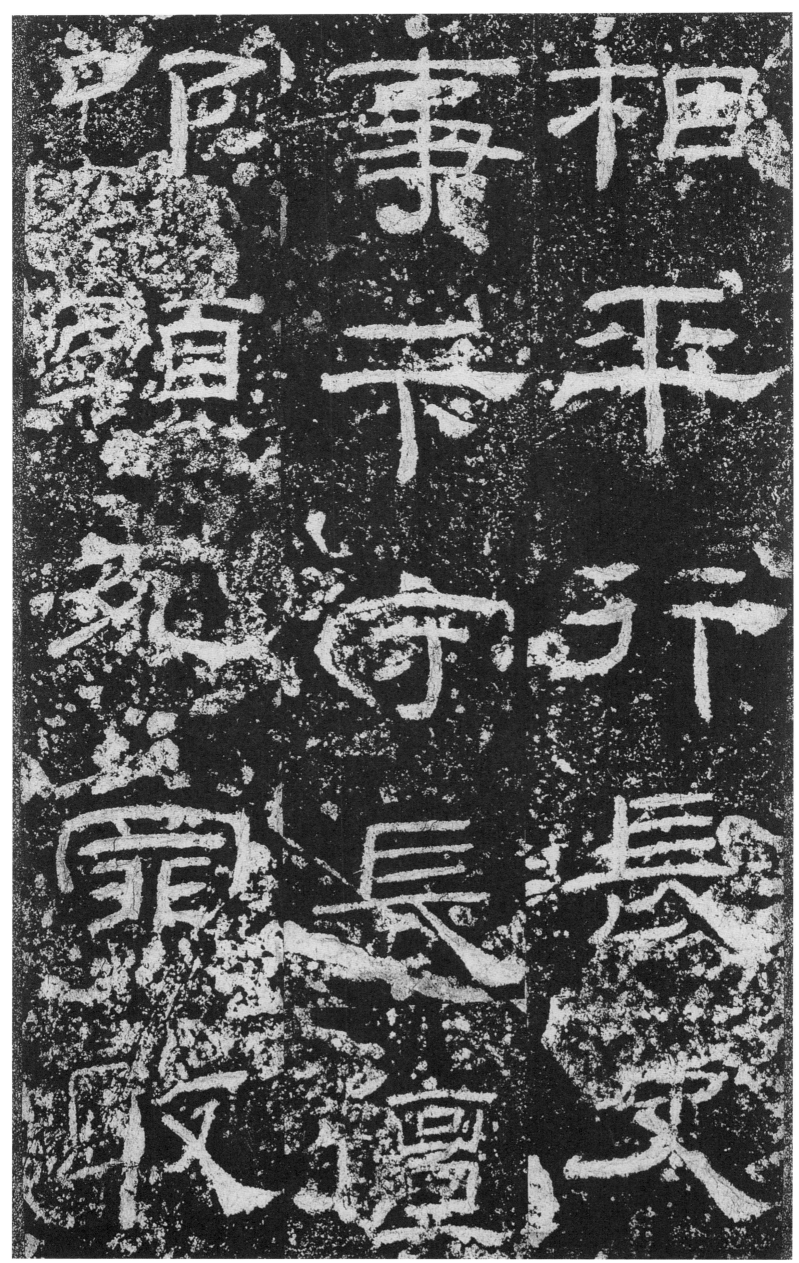

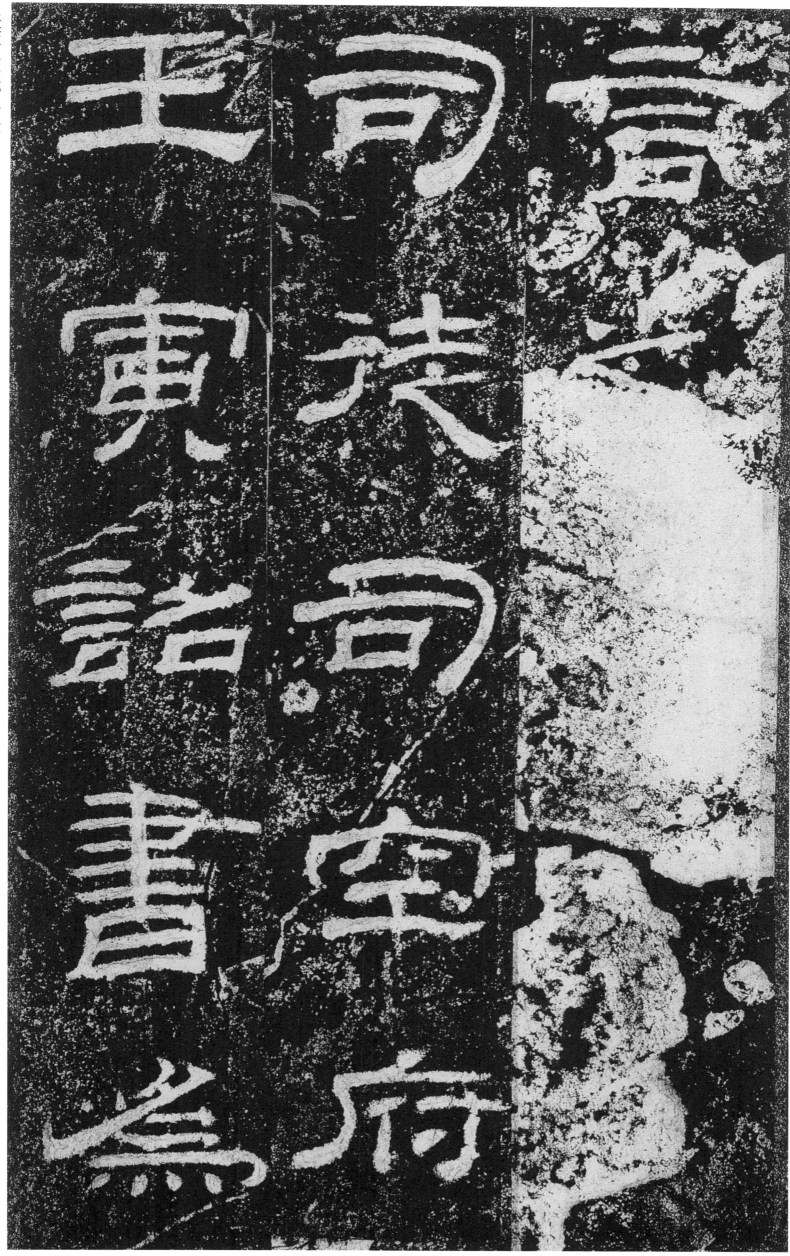

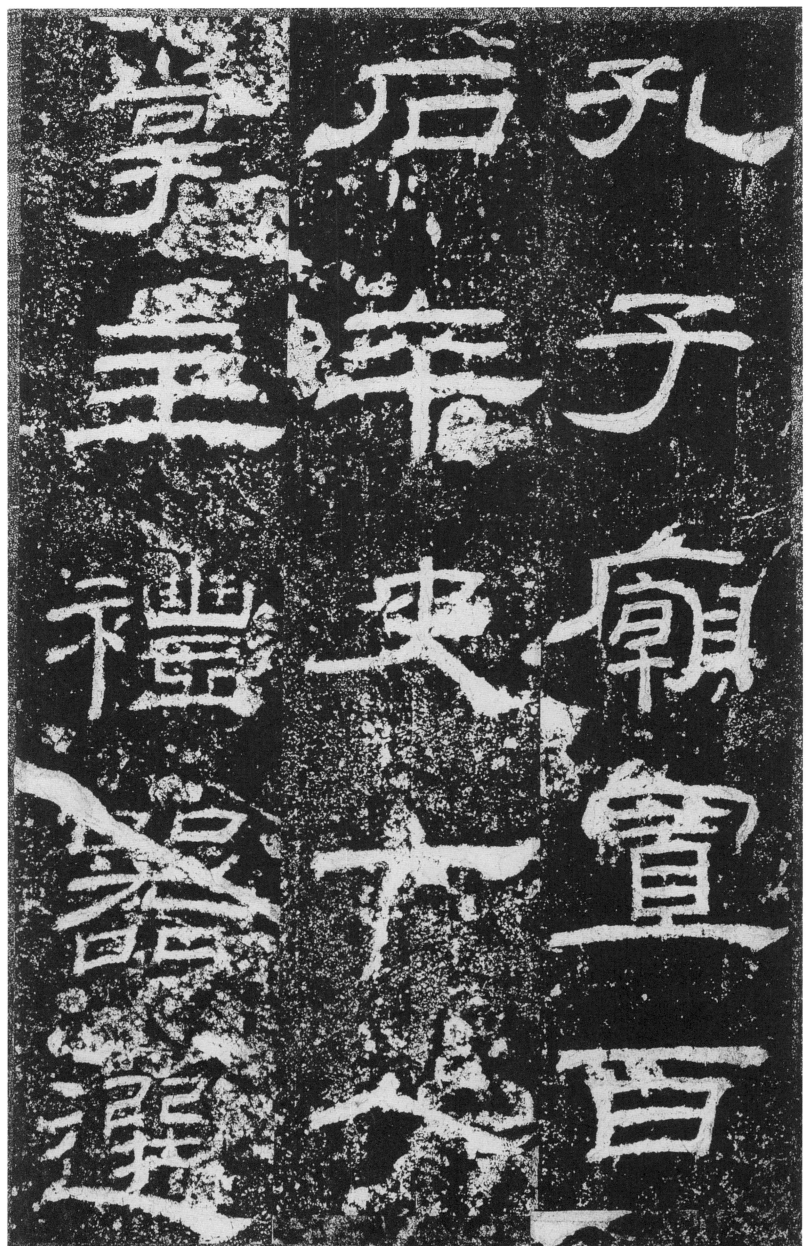

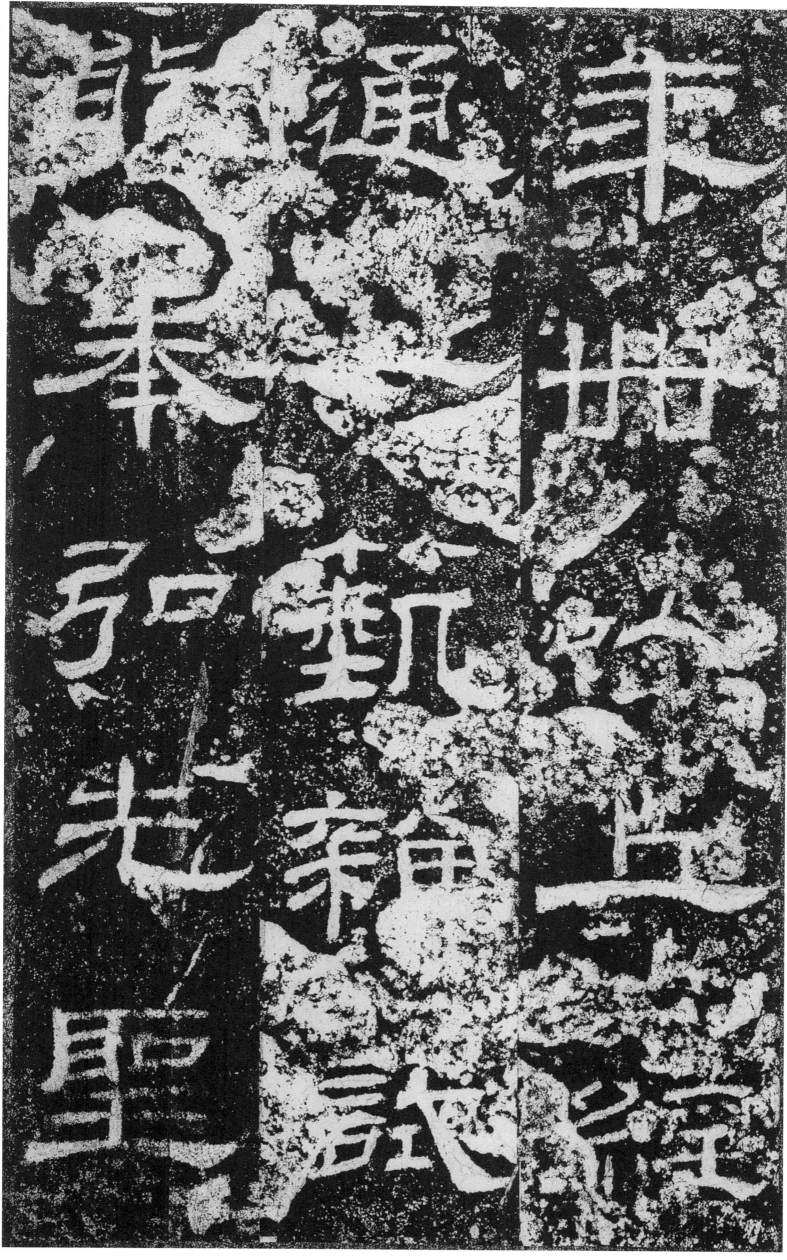

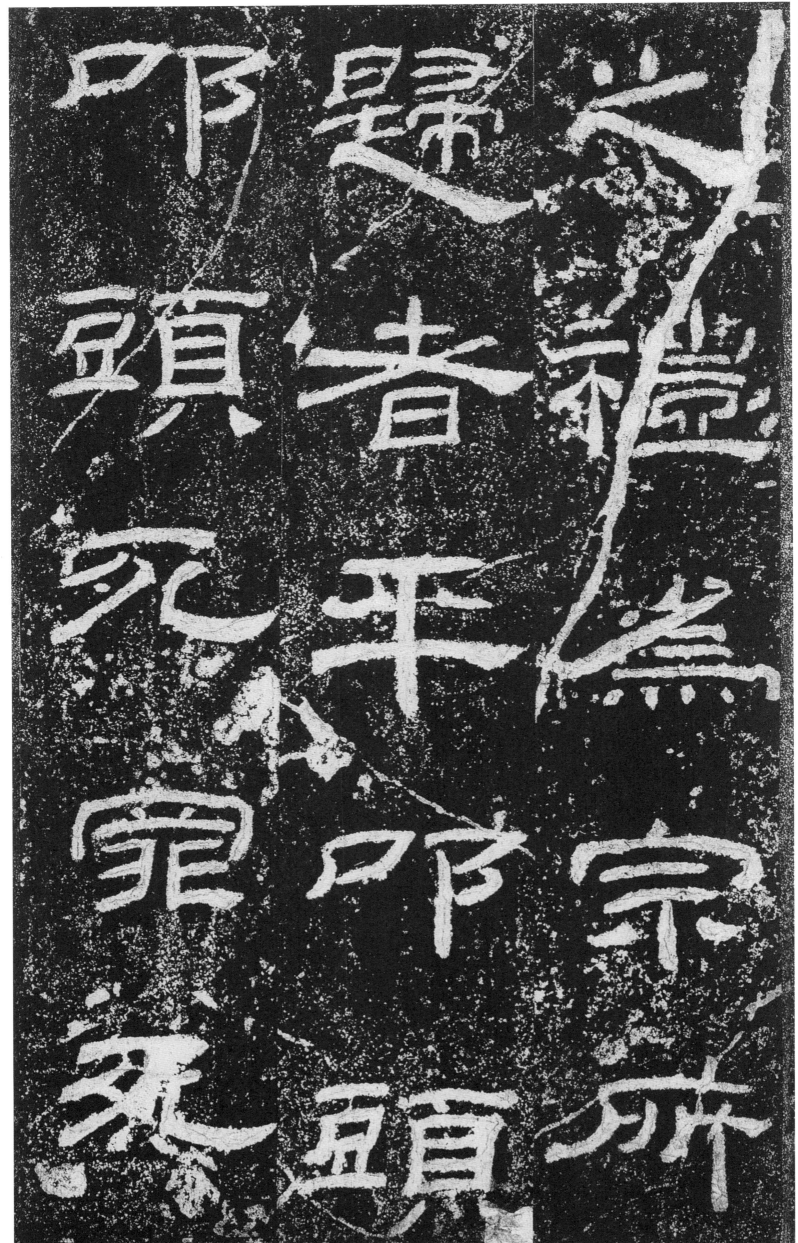

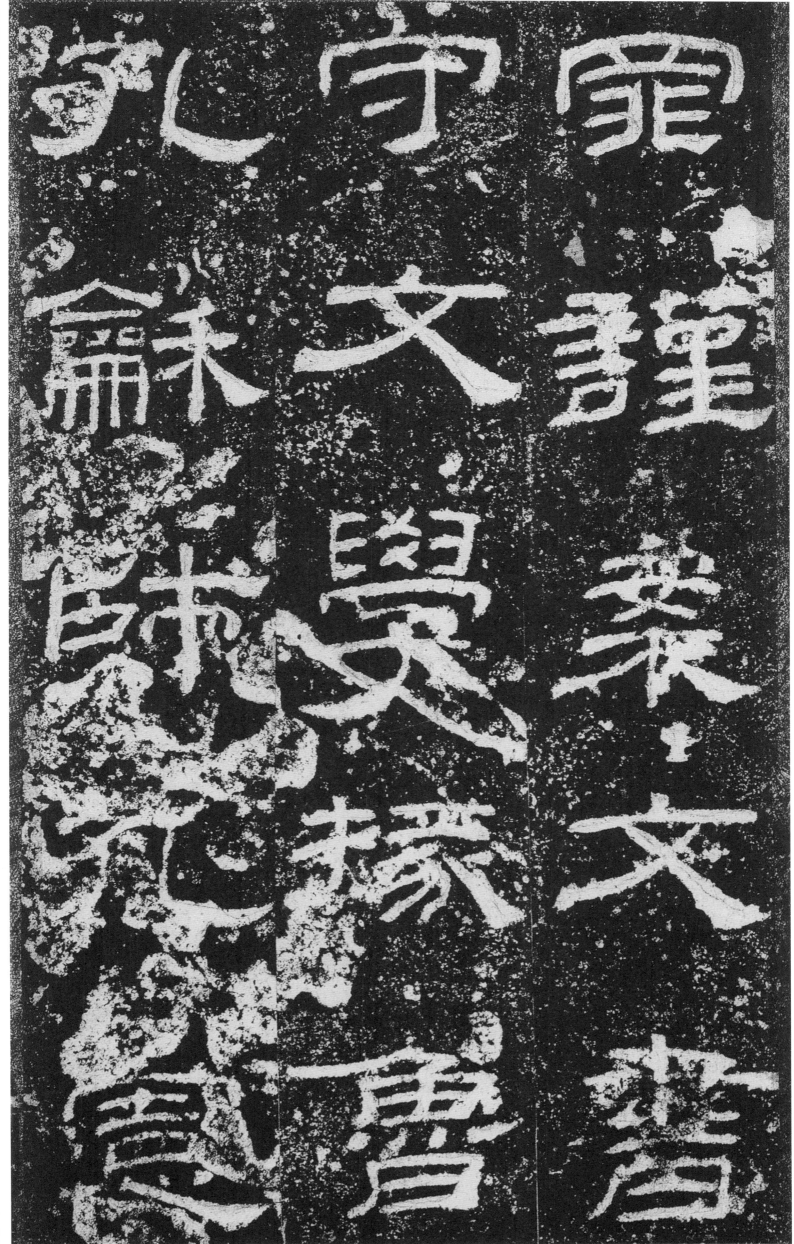

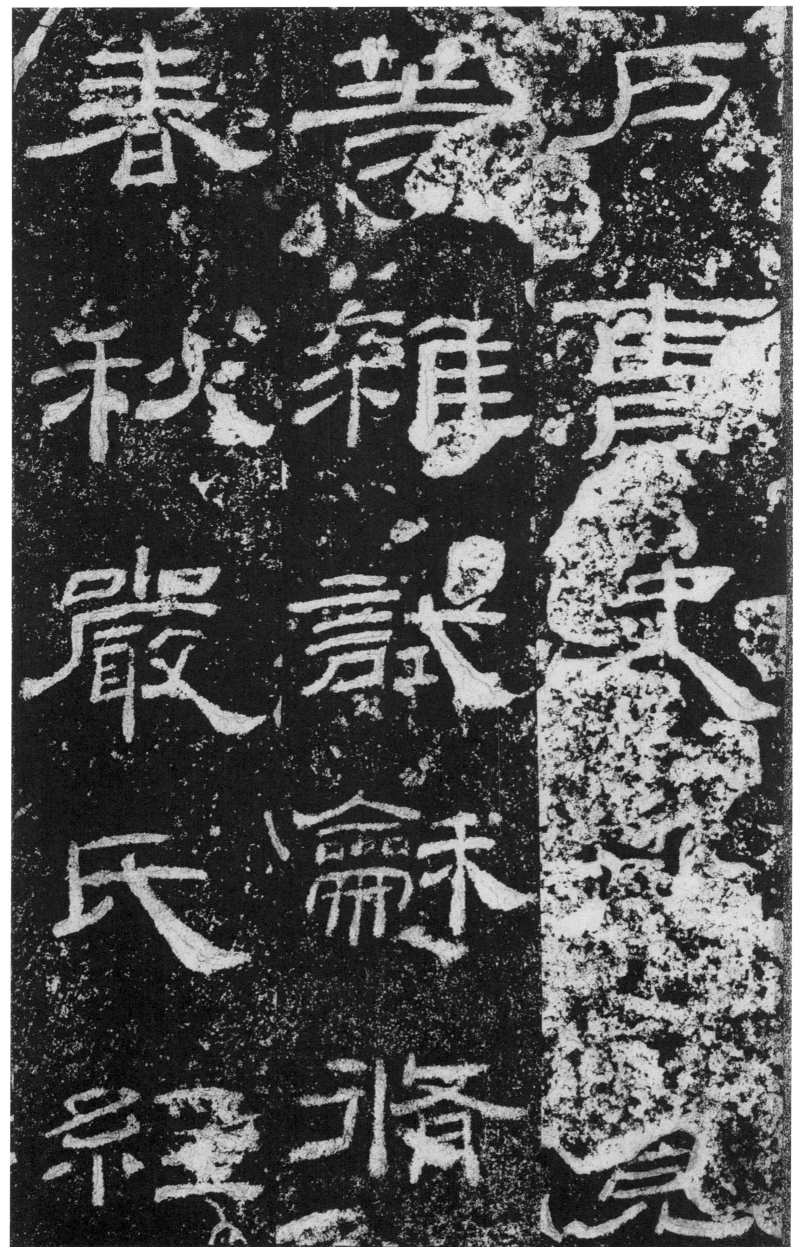

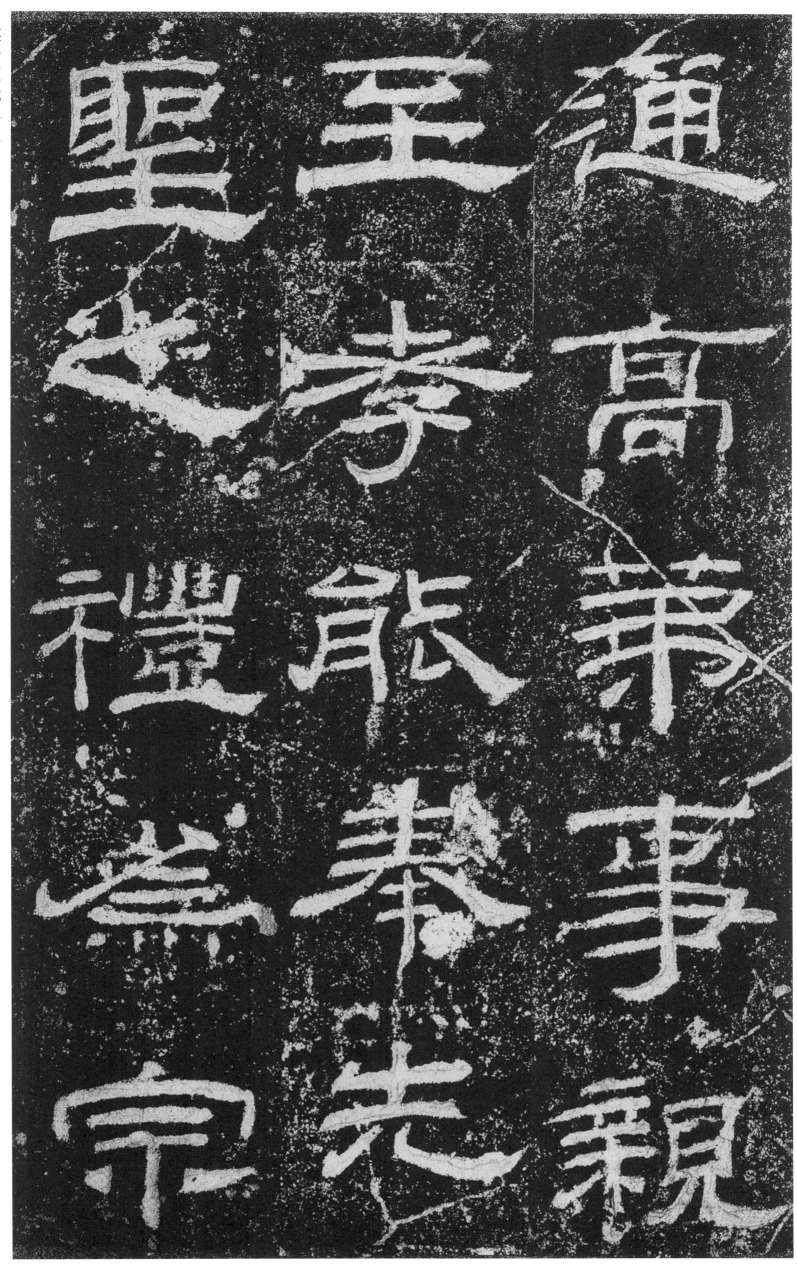

聖至親

　孝高

次　　

禮能弟

　奉事

盥　　

宇志親

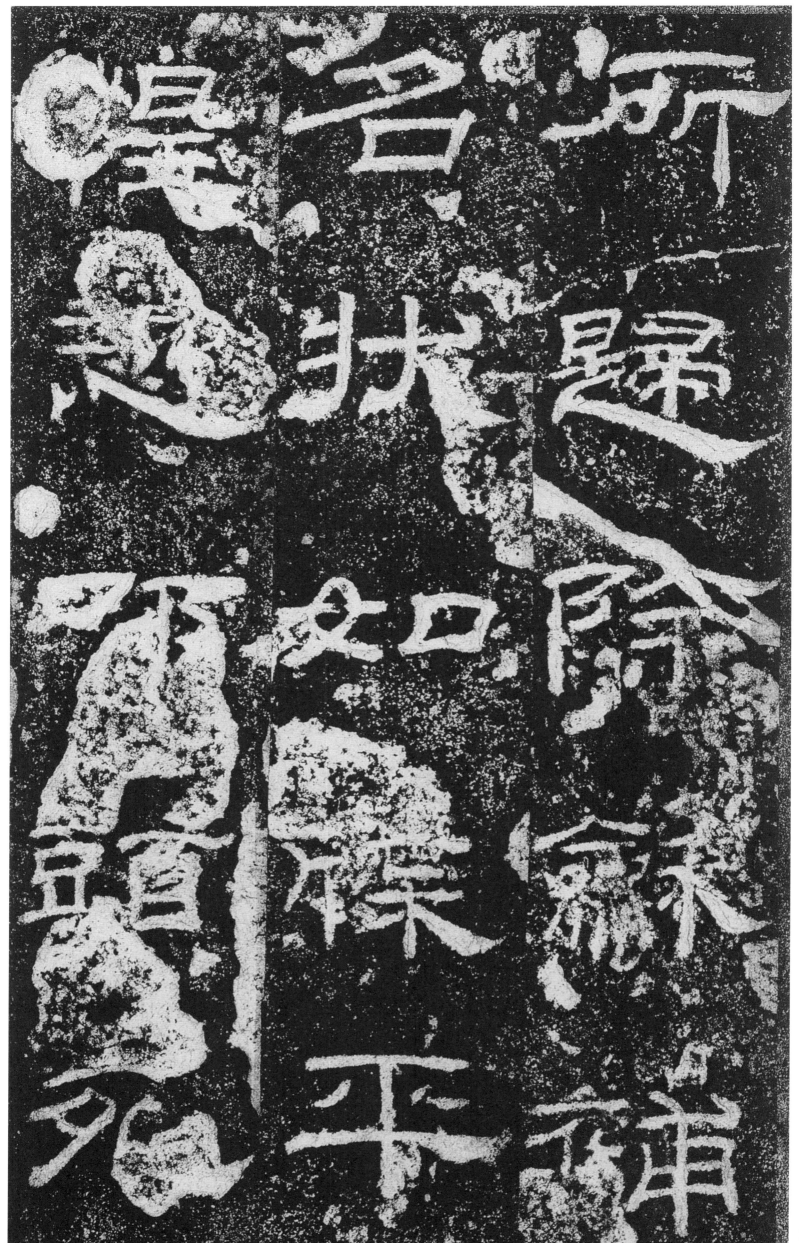

所
臾臣台所
隱
狀隨
恐如
下女阿
五自檄蘇
卒卒

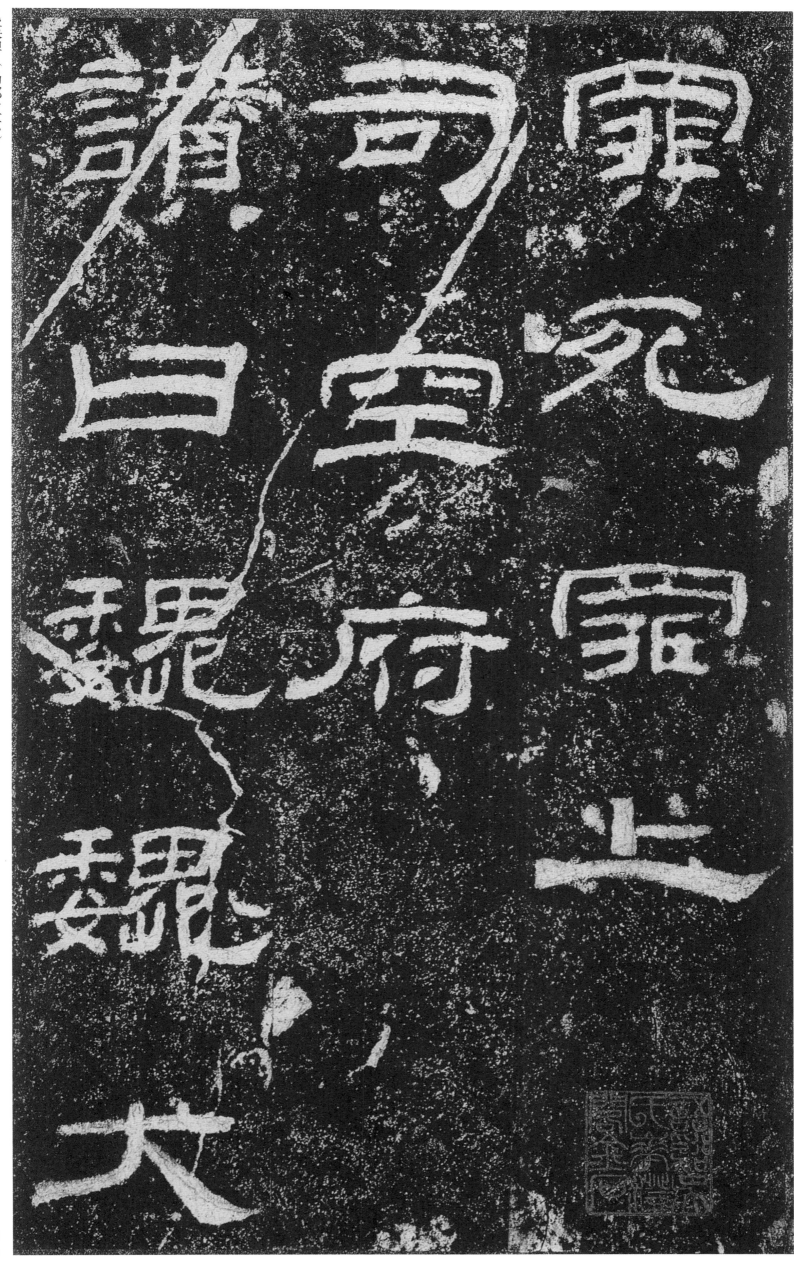

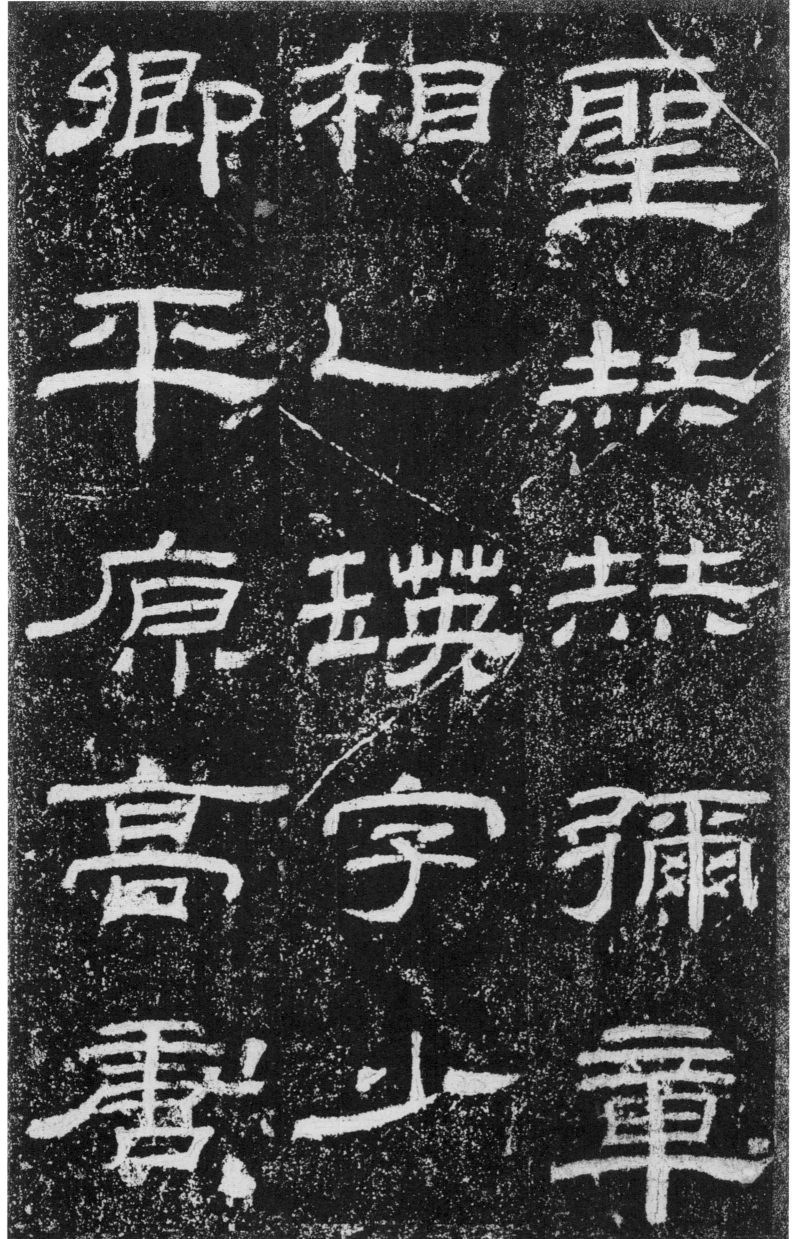

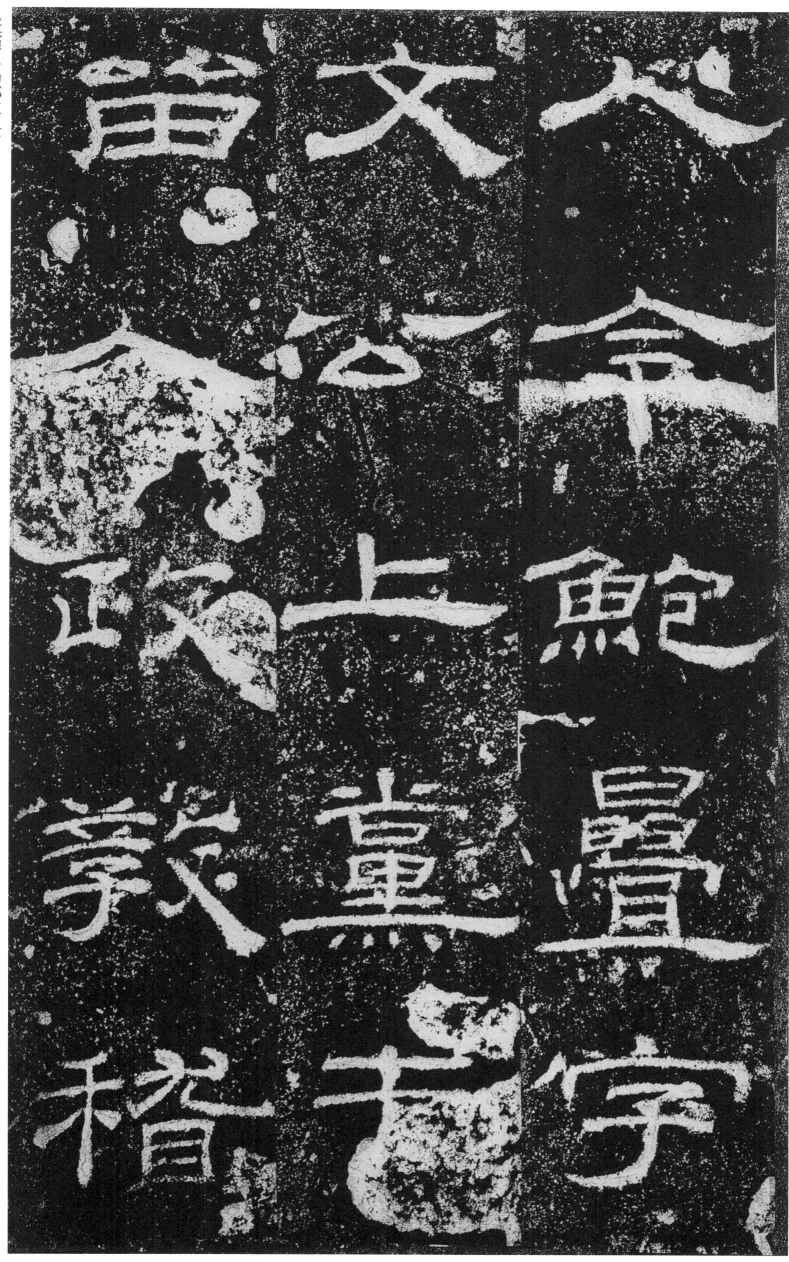

字飽曡宁命

文公上臺

萬甬政敦稽

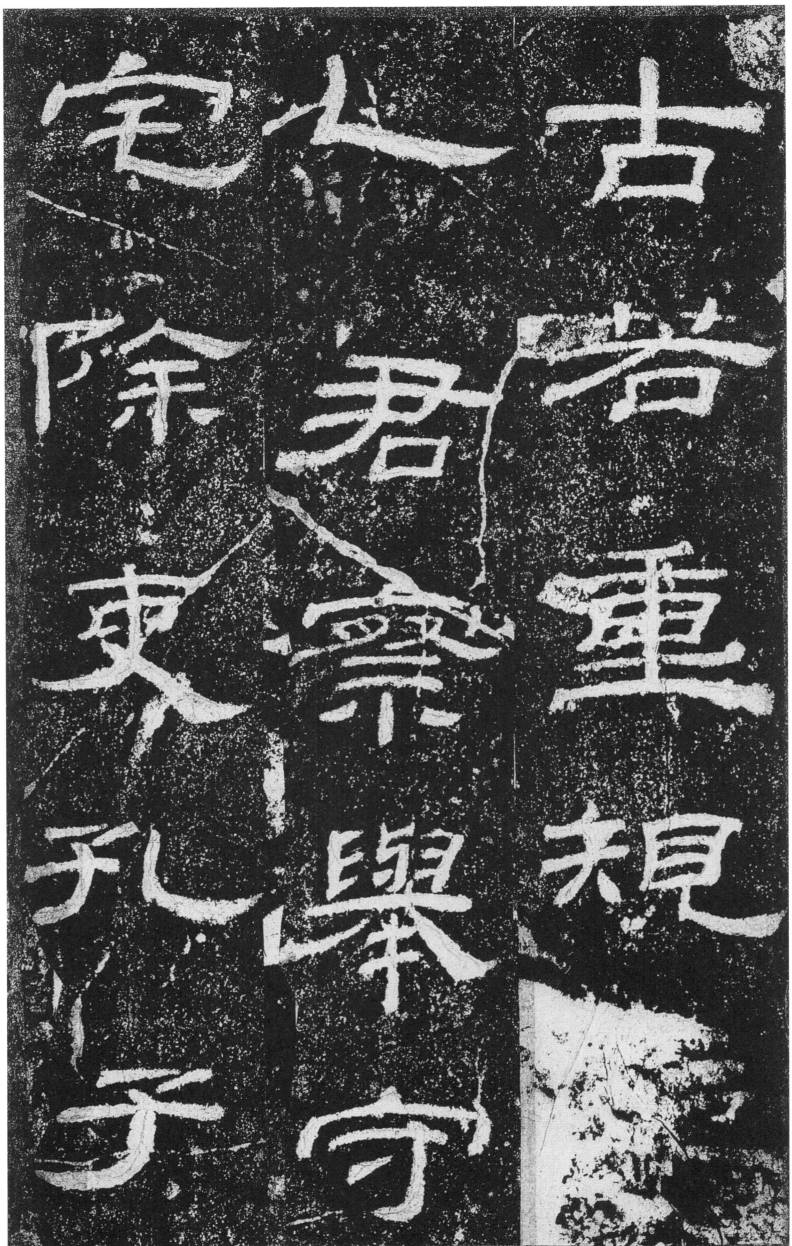

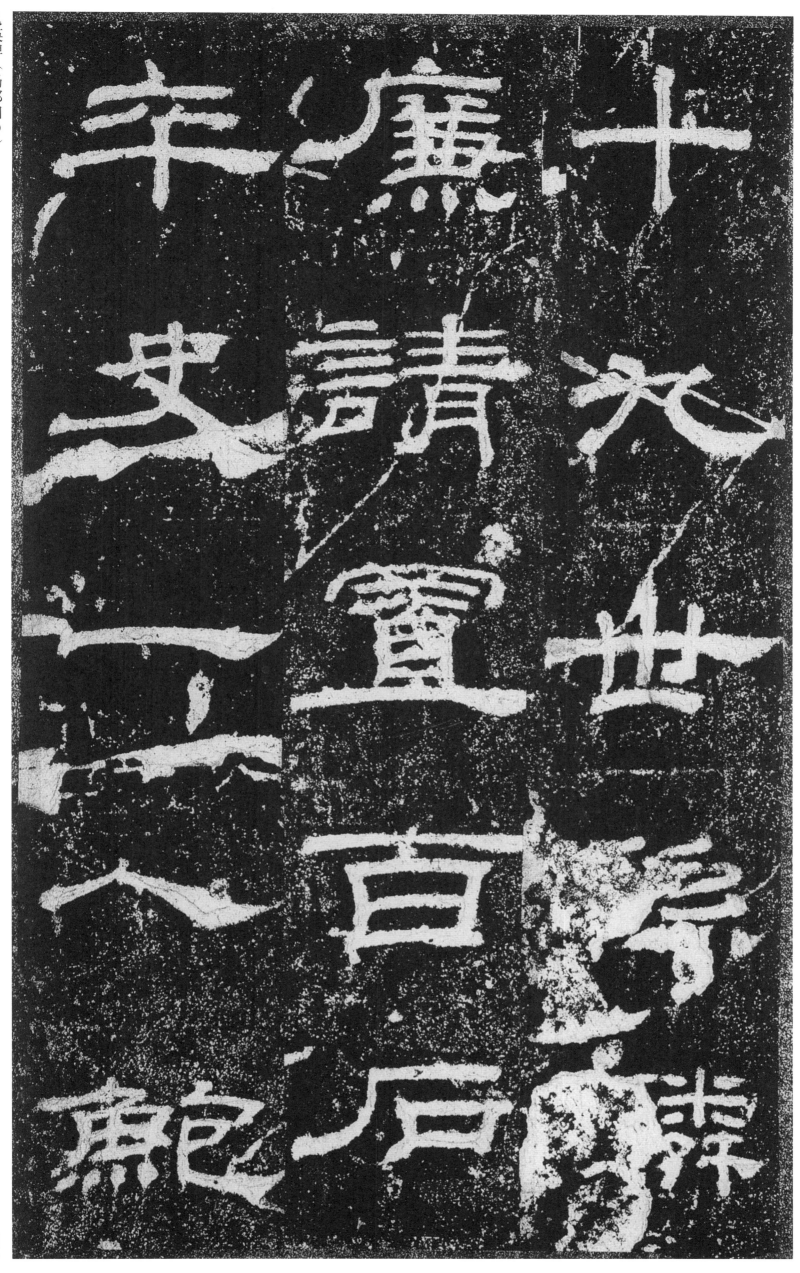

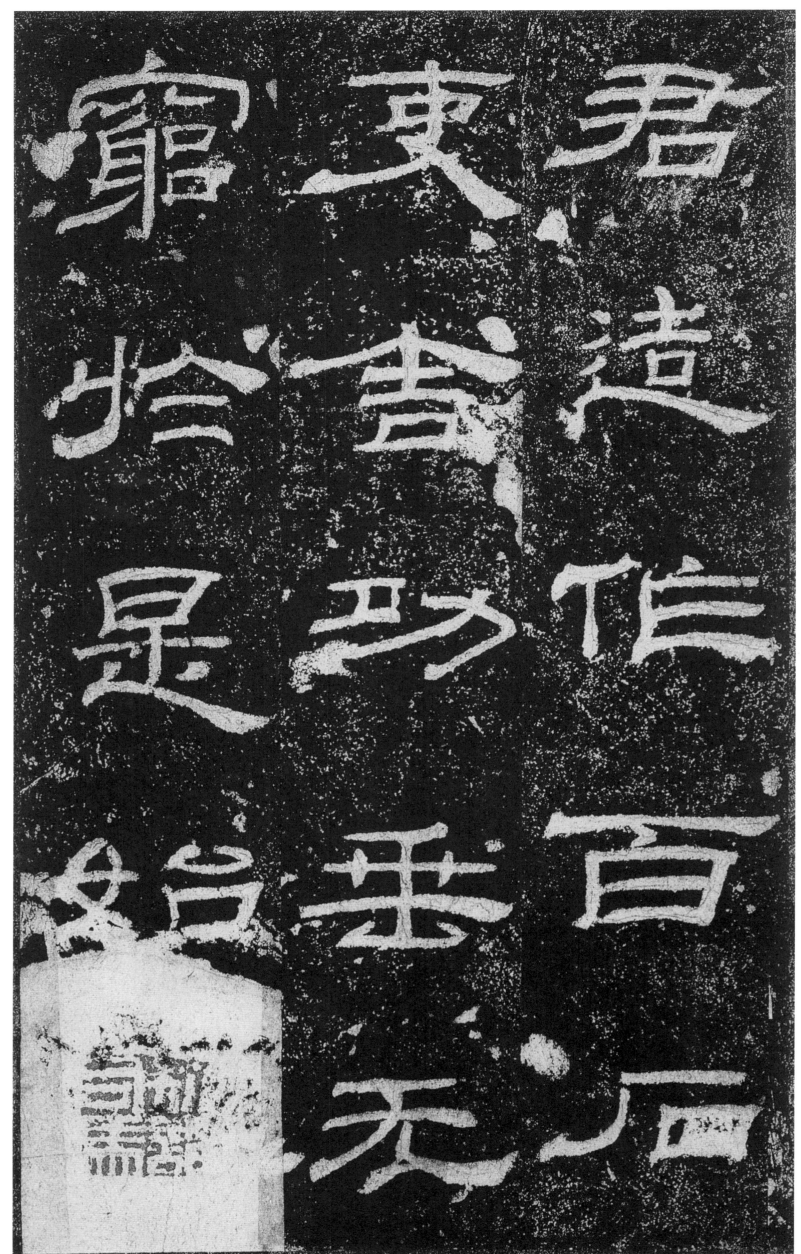

君東窨

造書於

作乃昱

百華始

石无

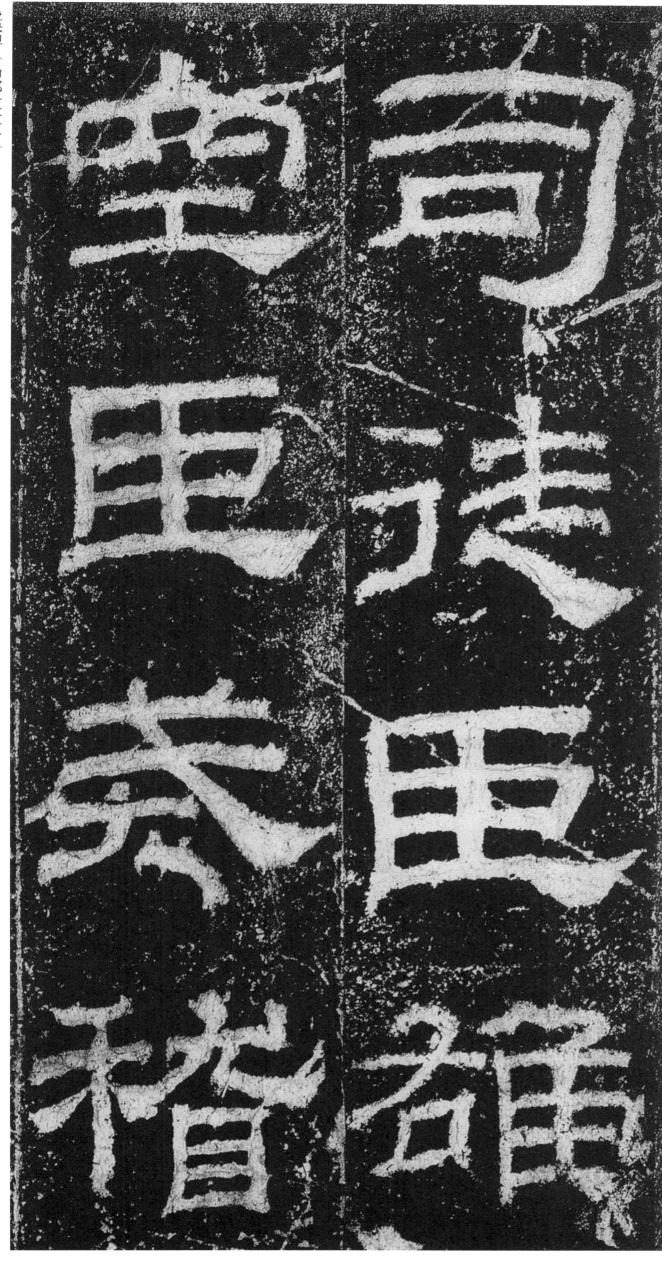

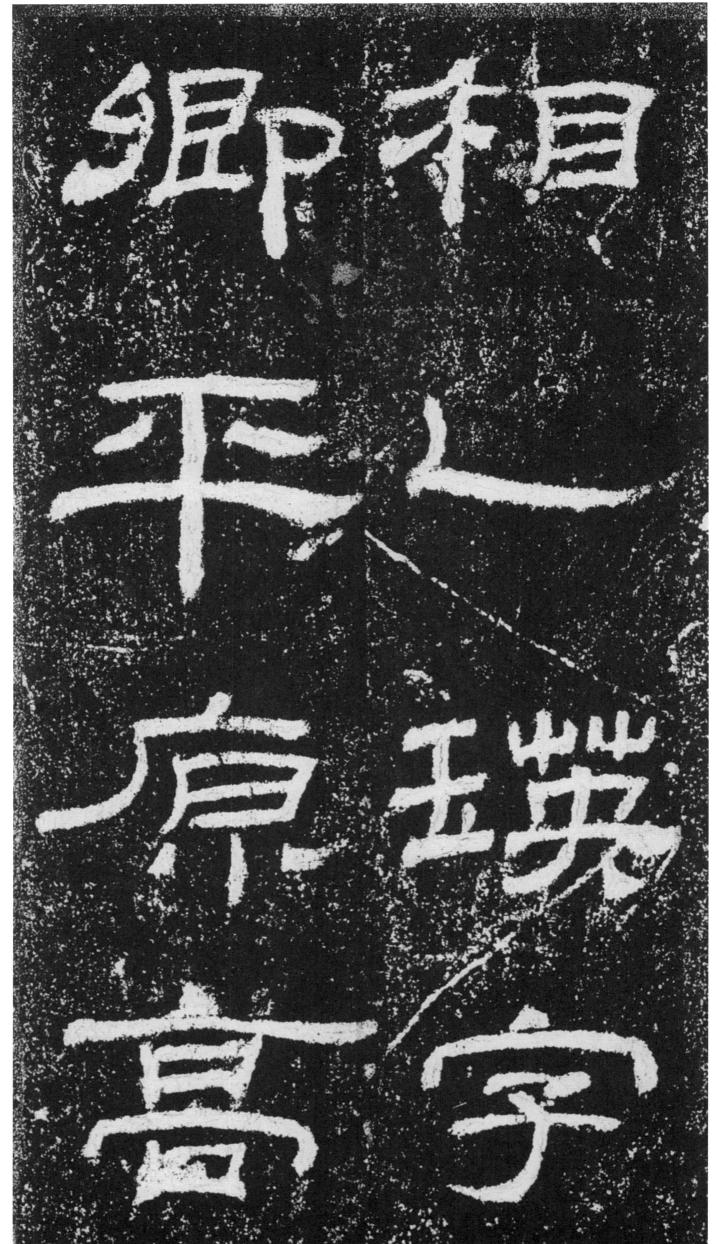